高等学校动画与数字媒体专业教材

数字媒体美术基础

敖蕾 张群力 ◎ 编著

清华大学出版社
北京

内 容 简 介

本书内容涵盖数字媒体专业所需的绘画训练、构成训练、图形训练、色彩训练,以及思维训练,力求建立完整的数字媒体美术教学体系和知识结构,重在培养学生的艺术表现力和创新、创意思维能力。

本书中附有大量的图例,生动形象地解读美术理论;附有大量编著者积累的教学案例,每个案例都附有详细的讲解,让理论知识有较高的实践性与可操作性;每章附有课后实训练习,保障学生巩固知识,切实提高创新、创意能力。

本书是数字媒体专业的基础性教材,可作为艺术类专业或其他相关专业的本科生、专科生教材或教学参考书,也可以作为数字媒体艺术,以及相关的广告、影视、游戏、网络媒体、虚拟现实、交互艺术、装置艺术等各类从业人员的学习用书。

本书封面贴有清华大学出版社防伪标签,无标签者不得销售。
版权所有,侵权必究。举报:010-62782989,beiqinquan@tup.tsinghua.edu.cn。

图书在版编目(CIP)数据

数字媒体美术基础 / 敖蕾,张群力编著 .—北京:清华大学出版社,2023.6(2024.9重印)
高等学校动画与数字媒体专业教材
ISBN 978-7-302-63207-8

Ⅰ.①数… Ⅱ.①敖…②张… Ⅲ.①美术–多媒体技术–高等学校–教材 Ⅳ.① J06-39

中国国家版本馆 CIP 数据核字(2023)第 052473 号

责任编辑:田在儒
封面设计:刘 键
责任校对:刘 静
责任印制:曹婉颖

出版发行:清华大学出版社
　　　　网　　址:https://www.tup.com.cn,https://www.wqxuetang.com
　　　　地　　址:北京清华大学学研大厦A座　　邮　　编:100084
　　　　社 总 机:010-83470000　　　　　　　　邮　　购:010-62786544
　　　　投稿与读者服务:010-62776969,c-service@tup.tsinghua.edu.cn
　　　　质量反馈:010-62772015,zhiliang@tup.tsinghua.edu.cn
印 装 者:三河市龙大印装有限公司
经　　销:全国新华书店
开　　本:185mm×260mm　　印　张:11.75　　字　数:215千字
版　　次:2023年6月第1版　　　　　　　　　印　次:2024年9月第2次印刷
定　　价:69.00元

产品编号:094410-01

丛书编委会

主　编

　　吴冠英

副主编（按姓氏笔画排列）

　　王亦飞　　田少煦　　朱明健　　李剑平

　　陈赞蔚　　於　水　　周宗凯　　周　雯

　　黄心渊

执行主编

　　王筱竹

编　委（按姓氏笔画排列）

　　王　珊　　王　倩　　师　涛　　张　引

　　张　实　　宋泽惠　　陈　峰　　吴翊楠

　　赵袁冰　　胡　勇　　敖　蕾　　高汉威

　　曹　翀

序

 每一部引人入胜又给人以视听极大享受的完美动画片，都是建立在"高艺术"与"高技术"的基础上的。从故事剧本的创作到动画片中每一个镜头、每一帧画面，都必须经过精心设计；而其中表演的角色也是由动画家"无中生有"地创作出来的。因此，才有了我们都熟知的"米老鼠"和"孙悟空"等许许多多既独特又有趣的动画形象。同时，动画的叙事需要运用视听语言来完成和体现。因此，镜头语言与蒙太奇技巧的运用是使动画片能够清晰而充满新奇感地讲述故事所必须掌握的知识。另外，动画片中所有会动的角色都应有各自的运动形态与规律，才能塑造出带给人们无穷快乐的、具有别样生命感的、活的"精灵"。因此，要经过系统严谨的专业知识学习和有针对性的课题实践，才能逐步掌握这门艺术。

 数字媒体则是当下及未来应用领域非常广阔的专业，是基于计算机科学技术而衍生出来的数字图像、视频特技、网络游戏、虚拟现实等艺术与技术的交叉融合；是更为综合的一门新学科专业，可以培养具有创新思维的复合型人才。此套"高等学校动画与数字媒体专业教材"特别邀请了全国主要艺术院校及重点综合大学的相关专业院系富有教学和实践经验的一线教师进行编写，充分体现了他们最新的教学理念与研究成果。

 此套教材突出了案例分析和项目导入的教学方法与实际应用特色，并融入每一个具体的教学环节之中，将知识和实操能力合为一个有机的整体。不同的教学模块设计更方便不同程度的学习者灵活选择，达到学以致用。当然，再好的教科书都只能对学习起到辅助的作用，如想获得真知，则需要倾注你的全部精力与心智。

<div style="text-align:right">

清华大学美术学院

2020 年 3 月

</div>

前言

党的二十大报告提出："培育创新文化，弘扬科学家精神，涵养优良学风，营造创新氛围。"

随着科技的进步，我国数字媒体艺术（技术）在实用领域和交互领域中得到了较为广泛的应用，但相当一部分产品的创意想象力和艺术表现力严重缺乏。同时，作为实验艺术和先锋艺术重要实现手段的数字媒体应用却始终处于曲高和寡的状态。究其原因，是艺术与技术未能有效融合，技术往往易于突破而先行，而人文底蕴和艺术修养却需要沉积，因此造成了艺术滞后于技术。

虽然各院校对于数字媒体人才的培养目标与培养计划有着不同的理解，但无论是"数字媒体技术"还是"数字媒体艺术"，都应以"艺术"作为其指涉领域和基础样态。"美术基础"作为数字媒体专业基础引导性课程，以技术革新引发的应用趋势为线索和形式，以对传统美术的有效认知助力学生形成以数字方式重构艺术表达的思维，提升对艺术创作进行再现和反思的视觉表现能力。

本书筛选了纯粹的美术绘画技法内容，通过不同媒介的艺术案例来探讨基本的艺术语言、构成与色彩、风格与符号、语言与形式。通过文化与传播的交叉，帮助学生获得全球化的艺术视野。本书还特别强调了基础动态图形制作的特点与技巧。

本书内容具体安排如下。

第1章，围绕艺术语言概述了其语言核心艺术元素在不同类型艺术形态中的体现和重要性，并进行基础绘画练习。

第2章，概述了构成主义的传播和发展，阐述了构成主义在现代艺术和设计广泛运用的领域以及其以"人"为中心的重要思想。通过设计构成训练来启发学生设计的潜能，了解视觉语言本体与规律。在本章的最后部分引导学生尝试运用动态图形技巧，进行构成相关的动态视觉训练，满足以数字技术作为媒介的图形设计的需求。

第 3 章，通过丰富的案例讲述了适用于绘画、设计、新媒体等领域的美学法则。本章最后部分有大量的学生练习，通过设计实践让学生获得通向美学殿堂的钥匙。

第 4 章，本章的主要内容是色彩的学习，全面加深学生对于色彩运用能力的认知，不仅体现在绘画中，还要掌握设计色彩和运用色彩的方法，掌握一定的计算机数字媒体配色技巧。

第 5 章，通过对风格化、符号化、信息化的艺术案例深入分析，为数字媒体相关设计与艺术创作在表现形式、艺术创新和创作视野上提供了有效的思维方法与训练。在信息图形部分概述了信息图形化设计的特点和创作路径，为学生将来学习更系统的信息图形制作课程打下了良好基础。

第 6 章，从实物的绘画和现代图形创意两个方面入手，通过训练使学生能够掌握图形创新与创意的方法，本章详细讲述了动态图形制作特点。

第 7 章，以 After Effects 软件为基础，讲述了简单的基础动态图形制作技巧。让学生通过多媒介的技术手段，在静态图形的基础上完成更加复杂的动态图形制作与呈现（本章为电子版）。

在本书的学习过程中会发现有些重要的艺术概念是不断重复与深入的，因为绘画、设计以及新媒体艺术中的"美术"训练不是孤立存在的，它们是在技术的运用和发展下不断被强调、被重复后才得以提升的。

本书突出了案例分析与课堂实践，使学生在软件技术的使用中能够得到艺术理论的滋养，提升学生的数字艺术表现力、创新力、传播力。

在本书的编写过程中，谷子裕参与了部分内容的编写工作，王清慧在案例收集方面提供了相应的帮助，在此表示感谢。

数字媒体领域正在日新月异地高速发展，因此本书难免还存在不足和疏漏之处，恳请各位读者批评、指正。

<p style="text-align:right">编著者
2023 年 3 月</p>

教学资源及勘误

| 目录 |

第1章 艺术语言与训练 / 1
1.1 数字媒体中的美术范畴 / 1
1.2 艺术语言 / 1
 1.2.1 视觉元素 / 2
 1.2.2 明确的结构 / 9
 1.2.3 时间与运动 / 15
1.3 构图原则 / 17
 1.3.1 平衡 / 17
 1.3.2 节奏 / 18
 1.3.3 比例与缩放 / 19
 1.3.4 强调 / 20
 1.3.5 变化与统一 / 20
1.4 以绘画为主的创意训练 / 21
 1.4.1 感知与表达训练 / 21
 1.4.2 空间与透视训练 / 26
 1.4.3 人物形象训练 / 26
 1.4.4 人物动态训练 / 27

第2章 构成基础与训练 / 28
2.1 构成主义的传播和发展 / 28
2.2 基础构成 / 31
 2.2.1 点、线、面 / 31
 2.2.2 肌理 / 33
2.3 逻辑构成 / 35
 2.3.1 基本形的创造 / 35
 2.3.2 群化 / 36
 2.3.3 骨骼 / 36
 2.3.4 重复构成 / 39
 2.3.5 近似构成 / 39
 2.3.6 特异构成 / 40
 2.3.7 渐变构成 / 40
2.4 构成基础与训练 / 43
 2.4.1 点、线、面训练 / 43
 2.4.2 肌理训练 / 43
 2.4.3 基本形群化训练 / 45
 2.4.4 近似构成训练 / 45
 2.4.5 特异构成训练 / 46
 2.4.6 渐变构成训练 / 47

第3章 形式美法则 / 49
3.1 分割法则 / 49
 3.1.1 平面分割 / 49
 3.1.2 纵深分割 / 55
3.2 力场法则 / 59
 3.2.1 压力 / 60
 3.2.2 上升力 / 60
 3.2.3 方向力 / 61
 3.2.4 扩张力 / 62
 3.2.5 向心力 / 62

3.3 对比法则 / 63
 3.3.1 色彩对比 / 63
 3.3.2 图形对比 / 64
 3.3.3 肌理对比 / 65
3.4 和谐法则 / 66
 3.4.1 整体性 / 66
 3.4.2 统一性 / 68
3.5 形式美法则创意训练 / 69
 3.5.1 分割法则训练 / 69
 3.5.2 力场法则训练 / 71
 3.5.3 对比法则训练 / 72
 3.5.4 和谐法则训练 / 72

第 4 章 色彩基础与训练 / 74

4.1 色彩的混合 / 74
4.2 色彩三要素 / 76
 4.2.1 色相 / 76
 4.2.2 明度 / 76
 4.2.3 纯度 / 77
 4.2.4 色立体 / 79
4.3 配色 / 80
 4.3.1 以色相为主的配色 / 80
 4.3.2 以调性为主的配色 / 87
4.4 色彩错视 / 96
 4.4.1 色彩的即时对比 / 96
 4.4.2 色彩的连续对比 / 97
 4.4.3 色彩的前进与后退 / 98
 4.4.4 色彩的冷暖 / 99
4.5 色彩通感 / 100
 4.5.1 色彩与听觉 / 100
 4.5.2 色彩与味觉 / 100
 4.5.3 色彩与嗅觉 / 102
 4.5.4 色彩与触觉 / 103

4.6 色彩训练 / 105
 4.6.1 采集重构训练 / 105
 4.6.2 分裂补色训练 / 105
 4.6.3 明度色阶训练 / 106
 4.6.4 明度调性训练 / 107
 4.6.5 色彩冷暖训练 / 107
 4.6.6 色听训练 / 108
 4.6.7 色彩通感训练 / 108

第 5 章 思维方法与训练 / 110

5.1 风格化与图像处理 / 110
 5.1.1 风格化 / 111
 5.1.2 风格化图像处理 / 113
 5.1.3 风格化的创作方法 / 114
5.2 影射、象征及隐喻 / 118
 5.2.1 影射 / 118
 5.2.2 象征 / 119
 5.2.3 隐喻 / 119
5.3 文化符号化的表达 / 120
 5.3.1 符号的力量 / 120
 5.3.2 汉字创意 / 122
 5.3.3 信息图形设计 / 124
5.4 思维方法训练 / 135

第 6 章 图形训练 / 136

6.1 基于实物的图形训练 / 136
 6.1.1 实物写生与二维表现 / 136
 6.1.2 动态图形表现 / 138
 6.1.3 综合表现 / 139
6.2 现代图形设计 / 142
 6.2.1 重像 / 143
 6.2.2 变像 / 146
 6.2.3 残像 / 151
 6.2.4 矛盾空间 / 154

6.3 动态图形设计 / 158
 6.3.1 运动中的色彩与肌理 / 159
 6.3.2 运动的文字 / 160
 6.3.3 运动的图形 / 161
 6.3.4 时间、空间、声音的增维 / 163
 6.3.5 互动形式的信息传达 / 167

6.4 现代图形创意训练 / 168
 6.4.1 重像训练 / 168
 6.4.2 变像训练 / 169
 6.4.3 残像训练 / 169
 6.4.4 矛盾空间训练 / 171

第 7 章 基础动态图形制作技巧（电子版） / 173

参考文献 / 174

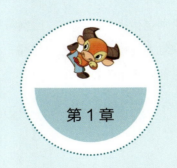

第 1 章

艺术语言与训练

1.1 数字媒体中的美术范畴

当今的世界比以往任何时候都更快地被创意和图像轰炸,同时互联网的连接让艺术的沟通更加迅速。除了知识可以通过计算机网络被快速地全球化外,人们还可以通过计算机来创造更加复杂的视觉图形表达个人观念。那么为什么依旧存在：数字生成的艺术作品能否被称为美术作品的话题而产生一些观念上的争执呢？事实上"美术"的内涵和外延已经逐步被当前一代人的创造力和先进性重新划分。在整个历史进程中,无论是一个艺术中心还是一所艺术学校通常应该首选将美术带入主流艺术媒介的学习中。本书涵盖数字媒体学科的美术基础核心内容,包括从艺术语言、设计构成与色彩、艺术风格与符号、图形语言与形式再到计算机实践的整个过程。

1.2 艺术语言

本章将通过定义视觉元素和构图原则来了解艺术的语言。艺术中的基本的元素包括线条、光线和明度、色彩、纹理和图案,以及和结构有关的形状、体积、空间和感性上的空

间（时间和运动）等。构图原则包括平衡、节奏、比例与缩放、强调变化与统一等。

人们时常会看到一些在视觉上非常严谨的艺术作品，当然，也有一些作品超越视觉本身而通过触觉或听觉等其他感官来感染人们。

1.2.1 视觉元素

1. 线条

（1）线条具有隐藏性。从数学上讲，线是一个点在移动过程中而形成的，它具有长度并没有宽度。而在艺术中，线条通常既有长度也有宽度，只是长度是相对更重要的因素。有些线条的制作材质是真实的线：它们物理上的存在，可以是宽线条、细线条、直线条、折线等。还有些艺术作品中具有隐藏性的线条，它在物理上是不存在的。但是，对于观者来说又似乎真实存在。例如，连续几段独立的、未连接的虚线，看起来就是一组"线条"。

（2）线条具有方向性。例如，水平线、垂直线和对角线，以及弯曲的或蜿蜒的线条。一条线的方向可以描述或表达所有的空间关系。例如，一些物体高于另一些物体；一条从左边通向右边的小路；一个从一个位置移动到另外一个位置的对象。

一条水平的线可能意味着沉睡、安静或静止不动。垂直线可以意味着渴望、向往及追求。对角线表示运动，因为它们往往产生于动物奔跑的姿态中，以及被风吹拂的树木。而弯曲的线条可能暗示着更大的气流运动。以上的感受也只是对于线条的使用指导原则，并不意味着使用规则。因为，在不同的语境下会影响人们对于同一事物以及特定行为的理解。

（3）线条具有性格。不同风格的线条可以具有传达情感的属性，例如感性、脆弱、粗糙、愤怒、优雅、任性、热情等。此外，线条也可以按照有条理或者无序性来进行排列。

一条直线本质上是二维的，但是一定类型的线条组合在一起就可以组成具有三维体积的物体，如图 1-1 所示。

图 1-1 中，当人眼观察人体对象运动过程而粗略做的素描标记，快速勾勒出了草图轮廓。草图轮廓线是示意图中最重要的基本元素，如快速用来说明一部分与另一部分相关的位置、尺寸和方向的粗略图示意。图 1-1（a）中的达·芬奇（Leonardo da Vinci）手绘草图轮廓显示了几个人物的动态和位置关系方式。草图轮廓通常是一个初步的标记，随着绘画的深入逐步被覆盖。然而草图轮廓线条富有快速、激情的感受，艺术家们往往会尽量保持这种线条，直到作品最终完成。交叉轮廓线是围绕一个物体内部来进行重复的线条绘制以表达该物体的三维空间。交叉轮廓线通常是对物体三维空间的初步探索性标记，它可

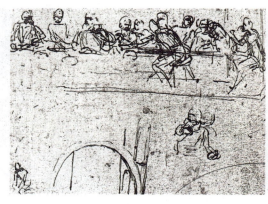 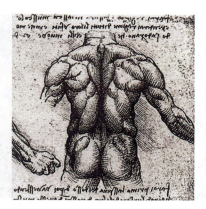

(a) 草图轮廓线　　　　　　　　　　　　(b) 交叉轮廓线

图 1-1　达·芬奇手绘图

以表达一种绘画态度或方法。它是一种反映眼睛与所看到的对象内部和周围关系的线条，图 1-1（b）中达·芬奇手绘肌肉草图详细地用交叉轮廓线描绘了人体每一块肌肉的相互关系。

线条可以存在于空间关系中。图 1-2 来自电影《星际穿越》五维空间的截图，影片中用线的纵横交错来呈现五维空间。在这个空间场景设计中，宇宙空间和现实空间实现了连接。这个连接点是墨菲房间当中一个巨大的线性造型的书架，五维空间看似隐藏在书架之后，这个意象的出现成为影片中一个经典的设计元素。

图 1-2　电影《星际穿越》截图

在建筑学中，柱体就是线性元素。在图 1-3 中看到的由伊拉克裔英国建筑大师扎哈·哈迪德（Zaha Hadid）设计的位于北京市丰台区的丽泽 SOHO 中裸露的房梁和钢缆也是线性的体现。

图 1-3　北京市丰台区的丽泽 SOHO

2. 光线和明度

光是视觉感知的基础，因此是美术造型中必须具备的元素。光是一种电磁能量，在一定的波长范围内刺激眼睛和大脑后而产生感知。太阳、月亮、恒星、闪电和火焰是自然的光源，而白炽灯、荧光灯和激光灯都是人工的光源。在建筑物中，光线的控制是必不可少的设计元素，无论是窗户还是人工光源。

绝大多数艺术本身不操纵光线，但是会反射环境光，即所处环境的环境光。在二维的艺术作品中，艺术家利用色彩的明暗色调来表示各种反射到物体上光线的程度，如图 1-4 所示。明度就是指色彩的明暗程度，可以理解为颜色的深浅。在一个无色的明度色阶中，如图 1-5（a）所示，明度的极值是白色和黑色，而不同程度的灰色调是其中间值。明度也可以与色彩相关联：红色依旧可以是红的，但它可以较亮或较暗，或者有不同的色彩值，如图 1-5（b）中的明度色值变化图。

图 1-4　俄罗斯画家弗拉基米尔·费奥多罗维奇的油画作品

具有鲜明高对比度颜色的绘画作品可以带有强烈的感情色彩,如图 1-6 所示。这幅 14—15 世纪意大利文艺复兴时期由米开朗琪罗(Michelangelo)创作的作品《人物草图》,用从淡金色到近乎黑色的不同明暗度去绘画人体,在画面中通过完整呈现的各种色调,展现了清晰、细腻的人体肌肉与骨骼。

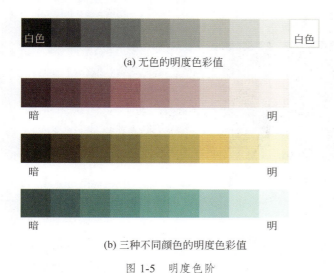

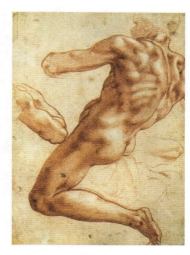

图 1-5　明度色阶

图 1-6　米开朗琪罗的作品《人物草图》

数字艺术家也可以通过小心地操纵色彩明度变化来呈现物体在自然光线下的外观效果,称为着色或建模。如图 1-7 所示的球形模型图,反映了光线照射而在三维表面上产生的明度变化会让雕塑和建筑存在色调上的差异。图 1-8 是日本数字雕刻艺术家冈田惠太(Keita Okada)的作品,该作品中的角色具有三维特性,通过明暗对角色骨骼的准确刻画,使这些静态作品极具造型张力,从而在表面上产生丰富的色调变化。

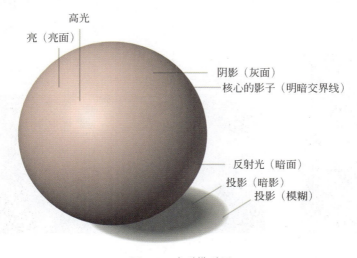

图 1-7　球形模型图

图 1-8 冈田惠太的艺术作品

3. 纹理和图案

纹理是视觉和触觉的表面特征。触觉纹理由物理表面变化组成，可以通过触觉来感知。雕塑作品通常具有独特的触觉纹理，有时一个媒介也具有其固有的触觉纹理。建筑材料，大理石、木材、混凝土、布、玻璃、灰泥、石膏、金属、砖或琉璃瓦，每一种材质具有其特有的纹理和视觉吸引力。例如，马赛克就是用一种彩色小玻璃或者小石块粘在表面上而形成的图案。如图 1-9 所示，土耳其伊斯坦布尔的圣索菲亚大教堂中的查士丁尼一世的马赛克肖像中，每个马赛克片以略微不同的角度反射出了环境光，产生了视觉纹理的虚幻。

如图 1-10 所示，在迪士尼动画电影《树洞之外》的场景中，利用"三渲二"技术，制作者一方面得以通过三维 CG 动画技术模拟创造出微妙的角色变化与面部表演；另一方面，使用二维技术绘制模拟了森林、海滩、石头等纹理，最终呈现更加个性与美丽的艺术风格。

图 1-9 查士丁尼一世的马赛克肖像

图 1-10 迪士尼动画电影《树洞之外》的场景

纹理通常还会和图案相互关联：如果极致缩小的一个图案，它通常可能被视为纹理；同样，如果纹理被极致地放大，它很可能被视为图案。图案是某种形式在视觉上的重复布局，图 1-8 所示的冈田惠太艺术作品中的异兽头上的鬃毛可以解读为纹理或图案。周围的自然界中也可以发现图案，例如在树叶和花卉中、在云和石头晶体中、在沙漠和大海波浪中。如图 1-11 所示，在自然界的图案中，重复的元素可以彼此相似，但是又并不完全相同，元素之间的间隔也不会完全一致。然而，在数学、室内设计和工艺美术设计中常见的几何图案则是规则的元素和间隔。艺术设计中的图案通常是将元素有规则地进行组织，有些图案完全是人类发明和创作出来的，如图 1-12 所示。一些染织品种的几何图案和包含高度抽象的样式。此外图案还可以作为包装纸、壁纸的设计基础，在这些情况下，图案的核心功能是在视觉上给人带来愉悦感。

图 1-11　自然界的图案

图 1-12　数字故障艺术家设计的故障艺术围巾

图案在建筑中的功能性非常多样。无论是重复的结构元素还是表面的装饰图案，都可以创作出视觉趣味感来，图1-13是俄罗斯的圣瓦西里大教堂，图案出现在教堂建筑的外观装饰中，令人惊叹的丰富图案，表达了建筑的宗教理念、政治意义，也融入了当时为庆祝战争胜利的欢快的节日气氛。

图案也是一种重要的可视化思维工具，有助于将想法和概念组织到可视化图表中，让信息之间的关系更加明确。在信息设计中可以利用图案很好地呈现数据内容，图案也可以是流程图、街道地图、机械图和装修屏幕图的基础。所以，在许多艺术家、工程师和科学家的创造性工作中都能看见图案。

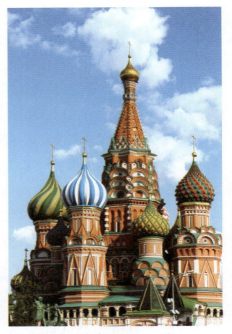

图 1-13　俄罗斯的圣瓦西里大教堂

4. 色彩

人们非常乐于享受色彩带来的奇妙感受。大雨过后光折射而产生的彩虹，以及人们日常生活中所见的光，是由多种颜色构成的复色光。通过棱镜，或者类似棱镜功能的水滴等分光后所显现的，就变成了颜色各异的单色光。这些单色光按不同波长（或频率）大小依次排列形成的图案，就是光谱。经过物体对光的吸收、反射和透射之后作用于人眼，再由人眼睛中的视神经将信息传递给大脑，大脑视觉中枢经过对信息的综合处理后得出对颜色的判断，由此而产生色觉。

色彩的基本属性包括色相、明度和饱和度。色相是光谱中最纯色的状态，指色彩的名称，如红色、蓝色、黄色、绿色、紫色和橙色。色彩中的明度是指色相的明与暗，如图1-5所示。当在一个色相中增加黑色，该色就产生了灰度，反之增加白色会让色彩更加明亮。饱和度是色彩的浅与深，饱和度的同义词是色深和色度。一个高饱和度的颜色是绚丽的、活跃的和生动的，然而低饱和度的颜色是沉闷而暗淡的。在光谱中看见的是高饱和度的色彩。黑色和白色是色相但不具备饱和度的属性。中性色都具有很低的饱和度，如奶油色、棕褐色或米色。在菲尔德（Field）创新设计工作室为G.F史密斯（G.F Smith）独立造纸商的推广而创作的、用于印刷宣传的数字插画系列《万幅数字绘画——数字绘画9号》作品（见图1-14）中，可以看到高饱和度的颜色和中性色在明度和色彩对比上的变化，并给观者带来了强烈的视觉冲击力和感官上的和谐感。具体的色彩理论知识与训练可

以参见本书第 4 章。

图 1-14　菲尔德创新设计工作室的作品《万幅数字绘画——数字绘画 9 号》

1.2.2　明确的结构

1. 形状和体积

形状通常是指一个二维的视觉实体。规则形状是几何图形，并且有许多名称，如圆、正方形、三角形、六边形和心形等。不规则形状是独特且复杂的，没有特有的名称，可以是任意的形状，如动物身上的毛发斑纹色块、太空中的一片星团或者人体的轮廓，不规则形状通常具有自然生态的随意性。形状可以由轮廓来定义，或者由一个区域包围的颜色区域来定义。

体积是三维的，它与二维形状形成对比。和形状一样，体积可以是规则或不规则的，可以是几何形体或自然形态。形状和体积可以模仿现实，也可以从现实中抽离出来，或者创造出来。图 1-15 中的雕塑从外观就可以看出它是从自然形态（蜘蛛）提取出来的形态。体积可以有或多或少的容量，如路易丝·布尔乔亚的作品《妈妈》这个雕塑有一个开放的线框结构

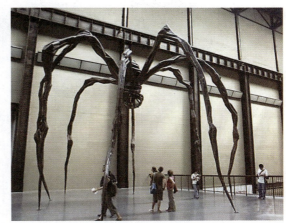

图 1-15　路易丝·布尔乔亚的作品《妈妈》

轮廓，它具有很大的体积，但是仅有较小的容量。

形状和体积是建筑中的核心要素。可以思考一下周围的建筑，它们主要形状是什么、它们包括哪些体积、这些建筑结构中包含多少容量，以及它们周围有多少空间。

2. 空间

三种与艺术相关联的空间：二维艺术作品中的空间；建筑和雕塑中的空间，包括它所占据的区域和包含空隙的空间；艺术表演空间、装置和交互媒体作品。

（1）二维艺术作品中的空间，即画面表面的高度和宽度。在图1-16中，女人、灯塔和小船分布在画面的不同高和宽的布局中，艺术家可以将图像重叠和放置在二维艺术作品的表面上创造出深度空间感的错觉，图片底部的女人似乎比靠近顶部的灯塔和小船空间上更加靠前，并且灯塔和小船被地平线推到了画面空间后面。

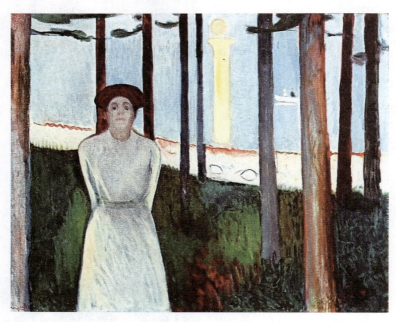

图1-16　爱德华·蒙克的作品《夏夜之梦》（1893年）

更加复杂的视觉空间是通过透视来创建的。透视是通过在平面图上创建深度错觉的一组方法。透视学的确立和发展为探寻三维空间到二维平面的视觉问题，提供了一种新的可行的方法。

空气透视（或大气透视）是指对远处的光线、褪色、模糊处理从而让它们看起来很远。可以通过两幅作品来说明空气透视，在澳大利亚风景画家亚瑟·斯特顿（Arthur Streeton）的油画中，前景的形状是有力的暖色调，而远处是轻盈的冷色调处理，如

图1-17所示。在美国当代摄影艺术大师杰利·尤斯曼（Jerry Uelsmann）的作品中，由于空气介质的影响，使人们看到近处的景物比远处的景物有显著的视觉差异，如图1-18所示。借助空气透视进行摄影创作，有利于表现画面的空间深度和作品的意境。

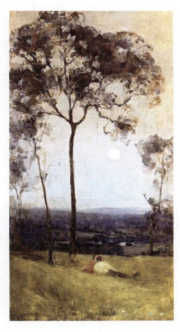
图1-17 亚瑟·斯特顿的油画作品

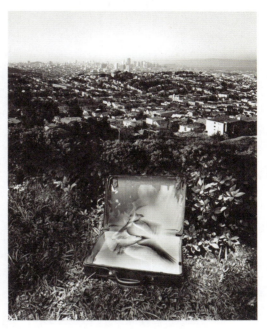
图1-18 杰利·尤斯曼的摄影作品

线性透视，也叫几何透视。它基于平行线向后延伸时相交的理论，其基本假设是把人的眼睛看作一个点（视点），眼睛面对着一个假想的平面（视平面），视线从眼睛出发，呈锥状，穿透假象的平面，抵达远处的物体。视觉锥体的中轴线与画面垂直相交，通过该交点往画面上引出一条水平线（又称为视平线）。与画面成一定角度而彼此又相互平行的两条线，向远处延伸逐渐靠拢，最后在视平线上会聚于一点，该点称为消失点。在画面中，视平线对应于观者的视线水平，以此来确定观看者感知的"上方"或"下方"。

根据物体与视点的位置，又可以区分两种情况：平行透视和成角透视。平行透视只有一个消失点，又称为一点透视。如果物体[见图1-19（a）中的立方体]有一组面与画面平行，另一组面与画面垂直，垂直的面逐渐向消失点缩小，由此就形成平行透视。平行透视只有一个消失点，如图1-20所示。成角透视是指物体的面既不与画面平行，也不与画面垂直，而是成一定角度出现，因而产生两个（甚至三个）消失点的情况。在两点透视[见图1-19（b）]中，体积有一条边最接近观者，且所有平面向后延伸到两点中的其中一点消失。在三点透视[见图1-19（c）]中，体积中只有一点最接近观者，所有平面似乎都向后

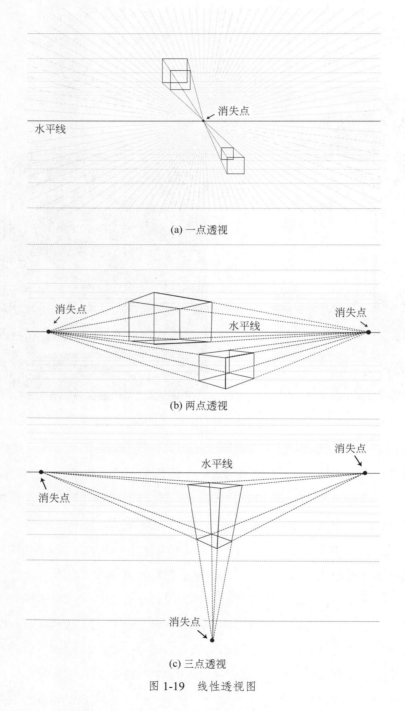

(a) 一点透视

(b) 两点透视

(c) 三点透视

图 1-19　线性透视图

消失到三个消失点中。成角透视常见于用于描绘建筑绘图或室外的鸟瞰图中,以表现大的视野范围,如图 1-21 和图 1-22 所示。

图 1-20　平行透视

图 1-21　两点透视示例：杰弗里·肖的互动式艺术作品《清晰的城市》

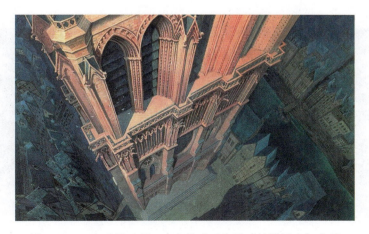

图 1-22　三点透视示例：迪士尼动画电影《钟楼怪人》截图

此外，根据视点与物体之间的位置和倾斜关系，又可以分为仰视透视、俯视透视、平视透视等类型。在仰视透视和俯视透视中，视平线是倾斜的。艺术家在图像创作中也常使

用多点透视,主要用在表现复杂的场景,以便不同的部分符合不同的透视体系。在多点透视中画家的视点不受"定点"的约束,可以随着画家的自主意识而移动(见图1-23)。

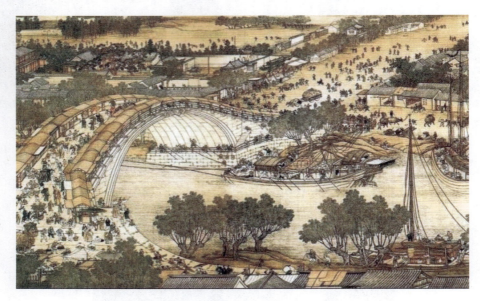

图1-23　北宋张择端的作品《清明上河图》(部分)

艺术家们也可能使用放大或扭曲的视角来突出某些想要强调的形象,运用透视学规律来表达自我眼中的世界,典型的代表是荷兰艺术家埃舍尔(Escher)将互相矛盾的两个空间逻辑并置共存一体,图1-24中画面通过戏剧性且非逻辑的空间变形后引入现实的形象里,达到了对立与统一的和谐效果。

图1-24　荷兰艺术家埃舍尔的作品

在艺术实践过程中,艺术家们首先考虑的应是作品的创作意图和要表现的画面意义,其次再从透视学的理论里提取他们想要的理论基础进行创作。随着数字媒体技术高度创造力和艺术性的增强,无论是静态还是动态的场景设计最初都要始于静止的画面,它可以是生活中写实的场景,也可以是想象中虚构的画面,可无论哪一种类型,都是在写实基础上

进行的再创造，创造一种与现实事物在结构上等同或接近的景象。数字媒体美术创作过程中也要用到透视学里的线性透视、散点透视和俯仰透视等规律，通过这样的方式来寻求场景画面或构架大的透视关系，根据剧情找到合适表现的角度。无论是绘画艺术家或新媒体艺术家都应该懂得，只有在准备对日常生活中的物理空间进行完全准确复制的时候，才能取得"正确"的透视效果。

（2）建筑和雕塑中的空间，由结构为主导，以每件作品内部和周围的实体和缝隙空间组成，如图1-15所示的作品《妈妈》，它之所以能令人如此印象深刻，其中一个重要原因是该雕塑的结构包含了巨大的空白空间，透过它可以看到周围的环境以及看到天空。图1-3扎哈·哈迪德设计的北京市丰台区的丽泽SOHO的建筑实体之间产生的线性缝隙空间创造了流线型的造型，使得建筑更加富有动感。

（3）艺术表演空间、装置和交互媒体作品，说明空间对于装置或者表演艺术也是非常重要的元素。因为对于装置或者表演艺术非常重要的意义就是来自环境本身。2008年奥拉维尔·埃利亚松（Olafur Eliasson）与公共艺术基金合作在美国纽约东河上实施了轰动一时的《纽约瀑布》(*The New York City Waterfalls*)。瀑布的主体是由四个人造瀑布组成的，分布于东河区域相近的四个地点，采用类似喷泉的技术使水流能够循环喷涌，最后注入纽约的东河之中，如图1-25所示。瀑布于2008年6月26日正式开始流动，从早上7点到晚上10点（日落后在照明下运行），直到2008年10月13日。埃利亚松对自己这件作品的解释是："它能让人们从另一个角度重新审视水。不仅仅是水本身，还有水的价值。"

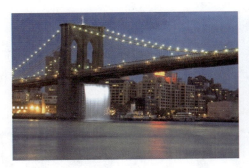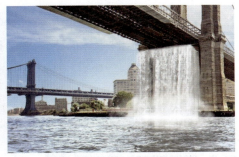

图1-25　奥拉维尔·埃利亚松的作品《纽约瀑布》

1.2.3　时间与运动

虽然很多艺术都是静止不动的，然而时间和运动依旧是艺术创作中重要的元素。时间是观众学习、吸收艺术作品信息和形式特征的过程。就像1912年未来主义运动代表人物

意大利画家贾科莫·巴拉（Giacomo Balla）的作品《被拴住的狗的动态》一样，运动可以是隐喻的，造成运动错觉的因素是在行走模式下的小狗、皮带和主人裙摆以重复抽象形式的节奏以车轮的圆形弧度从前到后、从左到右的递减排列，如图 1-26 所示。

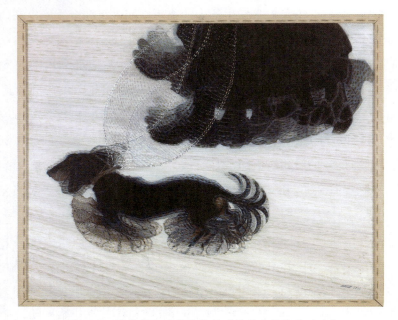

图 1-26　贾科莫·巴拉的作品《被拴住的狗的动态》

运动是电影、视频、互动数字艺术、动态雕塑和表演的组成部分。在这些作品中，时间和运动是相关联的，因为运动离不开时间，而运动标志着时间的流逝。1878 年 6 月 19 日，动态影像之父埃德沃德·迈布里奇（Eadweard J. Muybridge）拍下了人类史上第一部 "电影"——骑手和奔跑的马，如图 1-27 所示，这部 "电影" 实际上是将一系列照片放在一起运行，从而产生移动的效果。他的开创性工作和重大的发明的结果，是引领人们跨入了 "电影和电影摄像的时代"。

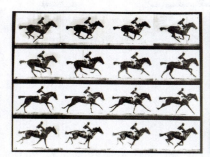 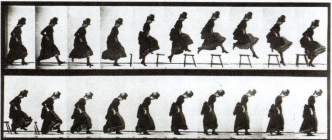

图 1-27　埃德沃德·迈布里奇的摄影影像作品

对于建筑、大型雕塑和装置作品，无法从单一角度一瞬间抓住其所有特征。但是当穿过它们或者围绕它们移动的时候，这些作品的特点就会一点点地展开来。例如奥地利艺术家托马斯·梅迪库斯（Thomas Medicus）是一位玻璃雕塑大师，他利用其独特的虚幻风格，以交错的玻璃条排列成立体式的玻璃雕塑装置。在观赏该系列玻璃作品时，观赏者在移动中能感受到不同角度下画面的错视感，但只有走到四面正前方时才能观赏完整的画面，如图1-28所示。

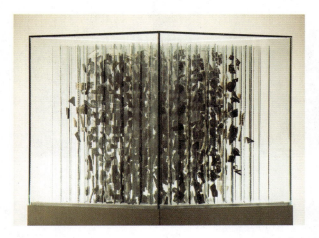

图1-28　托马斯·梅迪库斯的玻璃装置作品

1.3　构图原则

在艺术创作中根据题材和主题思想的要求，安排其形式元素的组合被称为构图。构图的原则包括平衡、节奏、比例与缩放、强调、变化与统一。构图过程中涉及形式美法则的内容详见本书第3章。

1.3.1　平衡

艺术作品中的平衡性取决于形式元素的摆放，这些元素是否能够在视觉重量上均匀分布。视觉上的重量通常是指观者对于一个元素的关注程度。例如，大的形状相较于小的会获得更多的关注；复杂的形式相较于简单的形式会获得更多视觉上的权重；生动鲜艳的色彩相较于灰暗的色彩视觉上会获得更多的注意力。在对称平衡构图中，视觉权重被均匀分布在了整个构图中。如果有一条假想的线垂直穿过整个作品的中心，一部分正好是镜像另外一部分，例如埃舍尔的石版画作品《互绘的双手》，如图1-29所示。

非对称的平衡（也称为均衡）是通过小心地分布不平均的元素来实现平衡感。在法国摄影家尤金·阿杰特（Eugene Atget）的巴黎街道摄影作品中，明亮与黑暗区域围绕着中心垂直轴线大致平衡分布达到了均衡的视觉感受，如图1-30所示。

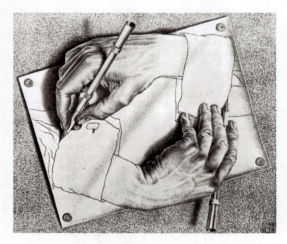
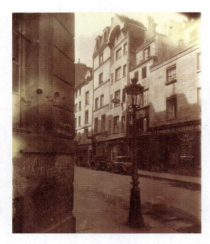

图1-29　埃舍尔的石版画作品《互绘的双手》　　　图1-30　尤金·阿杰特拍摄的巴黎街道

当构图中的所有视觉元素从一个中心点向外辐射时，就会产生径向平衡。径向平衡通常是建立在具有传统文化或宗教性质的元素组织与排列中，常见于教堂上的窗户、寺庙平面图和清真寺的圆顶等。例如北京天坛祈年殿的鎏金宝顶就呈现出放射性的平面分布形状，如图1-31所示。

1.3.2　节奏

在构图中，节奏是通过将元素有意识地具有间隔性的布置和重复。这些反复出现的视觉"节拍"以急促、平稳、快速或缓慢的方式在构图中移动观者的眼睛。节奏往往与图案有关，它会影响整个构图。

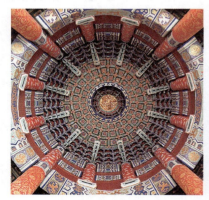

图1-31　天坛祈年殿屋顶

规律性节奏是一些视觉元素以标准的间隔统一性的重复，有规律的节奏是平缓而均匀的。与规律性节奏密切相关的是交替节奏，是由不同元素反复并置在预期中产生的一个规则的图案序列。在建筑中，节奏通常是实体和空隙的交替。异形节奏具有不规则性，但是不至于混乱到让视觉的节奏无法连贯。我国敦煌石窟壁画画面结构组织秩序中就含有多样的具有节奏特点的构图类型。例如，具有规律性节奏重复的纹样；或异形或交替节奏重复的菩萨等，使得画面在秩序中又蕴含变化，画面活泼轻松，表达内容丰富，如图1-32所示。

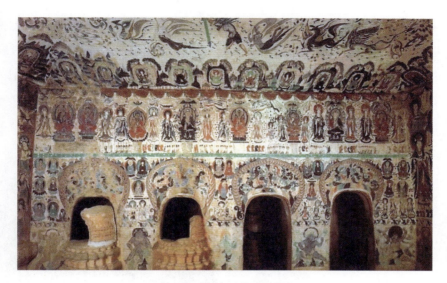

图 1-32　敦煌石窟壁画局部

1.3.3　比例与缩放

比例是指一个作品中一部分相对于另一部分的大小，或一部分相对于整体的大小。在图 1-30 的摄影作品中，街道、建筑物和路灯就存在尺寸比例关系。又如图 1-33 所示的达·芬奇的作品《维特鲁威人》，这幅由达·芬奇于 1478 年用钢笔和墨水绘制的手稿，描绘了一个男人在同一位置上的"十"字形和"火"字形的姿态，并同时被分别嵌入一个矩形和一个圆形当中，达·芬奇研究人体比例关系，绘出了完美比例的人体。

缩放是指某个事物的大小，它与正常的事物的大小形成对比。图 1-34 是荷兰艺术家弗洛伦泰因·霍夫曼（Florentijn Hofman）的公共空间作品，显示了一只真实的充气浴盆黄鸭等比例向外放大后置于河水之中。

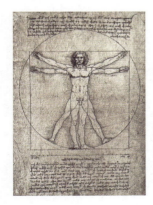 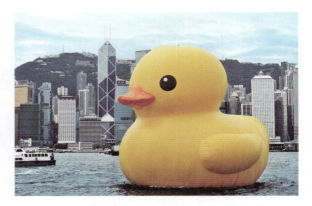

图 1-33　达·芬奇的作品《维特鲁威人》　　　　图 1-34　弗洛伦泰因·霍夫曼的公共空间作品

比例与缩放是表达的手段，图 1-34 示例中放置在河水中的浴盆玩具黄鸭意味着戏剧性、隐喻性和幽默性。等比缩放可以指向画面场景中最高级别的"主体"，如图 1-35 是格鲁吉亚艺术家泰泽·格布尼亚（Tezi Gabunia）等人创作的互动式装置，展览把一些真实的艺术展览馆空间和作品同比例复制缩放，展览空间包括大家熟知的英国萨奇美术馆、泰特现代美术馆、法国罗浮宫等。参观者可以把整个头塞进缩小的画廊里以奇特的视角欣赏，参观者也成了互动艺术作品的一部分。

 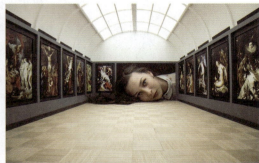
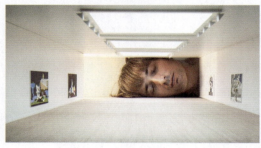 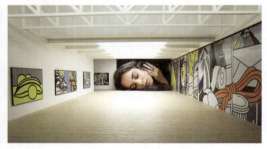

图 1-35　泰泽·格布尼亚的互动式装置艺术作品

1.3.4　强调

强调是指艺术作品中的一个或多个焦点。当出现多个被强调的焦点的时候，较为突出的焦点被称为着重点。

而在建筑中的强调意味着建筑的一部分会成为焦点，建筑师经常通过装饰来起到强调突出的作用。

1.3.5　变化与统一

变化是指艺术作品中元素的差异性。而统一是一件艺术作品中所有元素之间最高层次的整体凝聚力体现。从表面上看，它们在本质上似乎是相互排斥的，但事实上，变化与统

一共存于所有的艺术作品中,并产生一种魅力,可以驱使观看者不停地观看和思考。

在建筑中,统一可以让不同的建筑部分结合起来具有统一的关联性,而变化则为建筑添加了相对的个性化元素。理解建筑师如何把自然元素融入设计中并创造出变化是很有趣的,例如植物增加了室内的变化,而花园可以让冰冷的建筑外观更加生动。有效地将建筑与绿地和公园相结合,就是既有统一又具有变化的体现。

1.4 以绘画为主的创意训练

1.4.1 感知与表达训练

对于绘画,有些人会觉得绘画是一件有趣好玩的事情,而另一部分人则认为绘画是可怕恐怖的负担。其实回想起一个人从小成长的过程,幼儿时期到青少年一定有段时间是喜爱画画,愿意用图形语言来表达自己内心想法的时期。在这一节中将探索如何通过认真思考后进行绘画创作。其实,绘画不仅可以为人们带来乐趣,而且还能随时创作出独特的"艺术作品"。绘画的内涵不仅是刻画出细腻逼真的肖像,还包括选择一个自我关注或喜爱的主题,用自己熟悉的方式进行诠释,并创作出有吸引力的作品。

绘画可以是写实的,如图 1-36 所示,绘画可以是夸张变形的,如图 1-37 所示,绘画也可以是随性的,如图 1-38 所示。本小节强调的是绘画的过程,而不是专注于绘画的结果,试图找回孩童时期对于绘画的喜爱。不同的是,人们在感受到乐趣的同时,也要用成人的态度和方式来对待绘画。在这种思想引导下,人们将会专注于绘画本身,并处于放松的状态下进行创作。通过本节的练习能感受到一些有趣的体验,并在绘画中获得快乐。

图 1-36 写实的绘画

图 1-37 夸张变形的绘画

图 1-38　随性的绘画

材料：在接下来的练习中，将绘画材料简化，以便专注于绘画本身。

（1）需要准备不同硬度的铅笔。如 H、HB、B、2B、4B、6B、7B、8B 等。

（2）素描速写本，以便在绘画过程中可以用涂抹来实现平滑的混色效果。

（3）相关材料，包括橡皮、铅笔、针管笔、画板等。

练习 1：以图案为素材进行创作。纵观人类发展历史，从基本家具用品到纪念性的建筑物上都可以发现具有装饰性的图案。无论它们是极简还是极繁，都是基于某种图形的重复。绘画图案是一个很治愈的过程，可以通过建立某种节奏来创作。

（1）简单图案填充。在开始图案探索前，先绘制一组 5 个大小相同的正方形。在这些正方形内，绘制一系列图形肌理图案，如平行波浪、折线、U 形、鱼鳞、交叉 U 形、双图案；还可以绘制一些自然肌理，如火焰、水波纹、杂草等，注意肌理图案一定要填满整个画面，如图 1-39 所示。

图 1-39　一系列图形肌理图案

接下来做一些相似的练习，但是没有方形画框。例如制作一些花、草、星星状图案，这时候给基本图形多一些变化，并注意基本图形之间的距离，从而可以让整个画面看起来更有装饰性和趣味性，如图 1-40 所示。

图 1-40　去画框的图案填充

（2）参考自然世界的图案。这一部分是关于使用自然界的植物作为绘画训练的灵感来源。与大自然交流的经历可以让人非常振奋，它能帮助人们敞开心扉，将人们与更广阔的世界联系起来，从而产生一种平和舒展的效果，激发人们的创造力。大自然中的树木、花草在不同太阳光的照射下会呈现出不同的色调和姿态，不一定非要去郊区写生，在校园、公园或小区就可以接触到大自然的素材。首先从写实的角度去描绘和探索自然，然后再去设计。

植物有许多美丽的样子，可以从部分或者整体入手。无论是石头上呈现的抽象纹理，还是树叶中曲线韵律的肌理图案，或是有风、有雨、有太阳升起或落下的场景。一年四季都可以寻找到多样而复杂迷人的创作主题和灵感来源。

① 写生。找到身边一些不同种类的小花。仔细观察其基本造型，尽可能清晰、简单、准确地绘画完整的一支（朵）花，如图 1-41 所示。

图 1-41　绘制完整的花

② 如图 1-42 所示，可以根据一个圆形的骨架进行图案设计，将其平均分为四个环和十二段。

③ 把不同种类的花放入网格中，中间有一朵主花，每一圈都有不同的重复图案，可

以将每个花朵图案与叶子交替。并尝试用更多的花和叶子形状来进行交替，还可以根据画面需要添加合适的额外细节，比如叶子和花朵的中心图案纹理。

④ 用针管笔勾画出整个设计，并擦掉铅笔印记，如图1-43所示。

图1-42　绘制圆形骨架

图1-43　最终效果

练习2：以园林植物为创作素材。

（1）绿植与花卉写生。在这个练习中，选择一些绿叶植物作为创作的起点。这里的目的是通过写生将对象转化为一个正式的、有意识设计的图形。

① 通过观察后，选择一组叶子或花，尽可能精确地画出植物和周围叶子的轮廓，以及叶子的排列方式，如图1-44所示。

图1-44　描绘植物以及周围叶子轮廓

② 以第①步为参考，重新绘制草稿，以便更均匀地填充空间。构图中可以去掉一些非常小的叶子，重复一些更明显的形状。例如可以添加另一株植物，创造一个几乎均衡的构图。也可以在整株植物上添加一个浅色调或者纹理。

③ 将叶子的形状形式化，以创建原始植物的装饰版本。在这个阶段，可以用钢笔描出铅笔画，使它更清晰。或者加入深色的色调，让画面更具空间感和活力。可以忽略植物周围的环境，让植物自己出现在页面上，这有助于让它看起来更具戏剧性，就好像它是从纸上长出来的一样，如图1-45所示。

④ 在这张最终的图纸中，前一阶段的元素被重新排列，让所有元素更紧凑地进行构图。如果适度运用绘画元素，而不是直接表现面前的原始形式，通常可以获得更成功的绘画，装饰性图像是对成长和生活的有力描述。用墨水把它们都画出来，确保它们覆盖了所有可用的空间。草或树木的纹理也可以成为一种非常好的背景图案，它可以是一组波浪线，在背景区域重复，以填充具有纹理的大叶子之间的空间。草和小叶子的密集线条与大叶子的白色区域之间的对比，可以让画面构图具有趣味性和装饰效果，如图1-46所示。

图1-45　叶子形状形式化

图1-46　重复绘制背景图案

（2）对树进行特写。在这个练习中需要对一棵树进行解读后绘画出来，一开始就尝试用墨水绘制。绘画者需要用比上一个练习更近的视角进行观察，努力真正了解这棵树的大小，以及它不同的纹理和形状。

① 画一个简单的轮廓来描述这棵树的主要形状。在这个阶段，只需要关注最简单的轮廓形状，但要尽可能精确，如图1-47所示。

② 填充被覆盖的树枝、树叶和草的各种纹理。保持这些图案相对简单，依靠各种各

样的小形状来产生整体装饰图案，如图 1-48 所示。

图 1-47　树的简单轮廓

图 1-48　填充纹理

1.4.2　空间与透视训练

培养画面的立体结构意识，在认识透视规律的基础上，能够运用直觉基本准确地表现基础几何形体的比例、形状和画面空间。

练习 1：对基础几何体进行多角度写生，如图 1-49 所示。

练习 2：从多角度对立方体进行写生，并转化为相同角度的想象造型，如图 1-50 所示。

图 1-49　基础几何体的多角度写生

图 1-50　立方体多角度写生并想象造型

练习 3：在对组合的立方体写生的基础上，通过想象转化为具象造型，如图 1-51 所示。

1.4.3　人物形象训练

练习 1：对人物头部进行多角度写生（多个角度），如图 1-52 所示。

图 1-51　转化为具象造型

练习2：概括形象练习（2张）。

练习3：概括想象练习（2张），如图1-53所示。

图1-52 头部多角度写生

图1-53 概括想象练习

1.4.4 人物动态训练

练习：训练学生对人物动态造型的敏感，以及准确、概括、快速（包括夸张）地表现人物动态特征的能力，并且在感受、理解与记忆的基础上最大限度地获得造型的灵感，如图1-54所示。

图1-54 人物动态训练

第 2 章

构成基础与训练

"构成"在《现代汉语词典》中有"组成"和"组装"两种含义,包括自然的形成和人为的创造。构成可以说是一种研究图形元素之间如何组合及排列,如何产生一种新的形象的方法。其含义就是将几个以上不同或相同的形态单元依照美学的感官效果和力学原理进行编辑和结合,组合成为一个全新的个体,并使其在视觉感受上形成新形象。三大构成分为平面构成、色彩构成及立体构成。

2.1 构成主义的传播和发展

1917年俄国十月革命爆发,缔造了世界上第一个社会主义国家。在内外干涉的困境中,俄国的建筑师、艺术家、设计师们继续着革命前就已开始的未来主义、至上主义和构成主义的探索,利用各种艺术形式来支持和参与革命,鼓舞士气。从1918年到1921年间,在当时"战时共产主义时期"的情形下,"构成主义"者们提出为无产阶级服务的主张,反对"为艺术而艺术",强调艺术的实用性和社会功能性。"构成主义"设计的代表人物李西斯基(Lissitzky)认为现代艺术其实是充满了幻想的陷阱,因此致力于创作真实的艺术,以避开幻想的危险。他利用简单的几何构造原理进行平面设计,这个理论的核心是把

所谓会造成幻想的绘画性的三维元素表现完全放弃，以简单的构成主义二维排版编排取而代之。因此，他的作品具有明显的数学计算和几何合成的特点[①]，如图 2-1 所示。

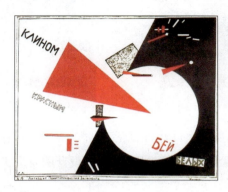

图 2-1　李西斯基的作品《用红色楔子打败白色》

先锋派艺术家亚历山大·罗德钦科（Alexander Rodchenko）的一生工作是对各种媒体的不断尝试，从绘画、雕塑到平面设计和摄影。1921 年开始，他认识到艺术只能为少数人服务的局限性，而只有设计才能够真正为人民大众服务，因此从 1923 年他正式放弃画笔，开始了摄影和设计工作。他将自己的摄影和平面设计相结合，用"构成主义"的排版方法处理相片并将它们融于同一幅作品中。1924 年，罗德钦科为 Lengiz 出版社设计的广告海报，如图 2-2 所示，这是他在这一时期使用照片蒙太奇的典型作品（摄影和文本的结合）。作品使用几何构图和艳丽的纯色来宣扬表现内容的现代性，该作品的设计特点体现了平面广告的开拓与创新。这种"照片合成术"的平面设计风格也与当时电影上的镜头处理方法——蒙太奇（montage）艺术风格一致。"蒙太奇"一词来源于法文 montage，原本是建筑学上的用语，意为装配、安装，在电影领域引申为"剪辑"。电影蒙太奇是种把一连串相关或不相关的镜头组合剪辑在一起以产生暗喻作用的手法，这与构成主义的创作原则有着相似之处，于是"照片蒙太奇"（photography montage）就此诞生。罗德钦科为电影《战舰波将金号》所设计的一张海报，如图 2-3 所示的画面中，将水手（摄影）作为主体，与背景具有几何线条的炮管、纵横交错的缆绳、字体设计等元素有机结合起来。同期的其他《战舰波将金号》海报也借鉴了这种构成主义的设计手法。

构成主义，以抽象的手法探索的是事物的实用性，以及新技术条件下产品设计与技术结合的新问题，对新的设计语言和现代工业设计的发展具有革命性的影响。构成主义艺术广泛地运用于造型艺术、建筑工程、视觉设计、戏剧影像艺术等众多的公共艺术之中。

虽然该设计运动在 20 世纪 30 年代中止，但是俄国"构成主义"与荷兰的"风格派"

① 王受之. 世界平面设计史 [M]. 北京：中国青年出版社，2002(14):171.

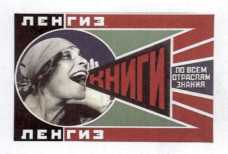 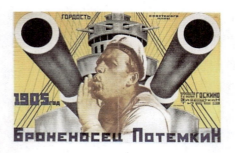

图 2-2　罗德钦科设计的广告海报　　图 2-3　罗德钦科设计的《战舰波将金号》电影海报

对于 20 世纪的工业、建筑和平面设计领域活动的影响一直存在，如图 2-4 所示。这两个运动对于设计的社会功能的重现，从根本上改变了设计的发展方向，改变了设计的实质考虑中心，奠定了现代设计的本质基础，因而开创了新的设计时代。[①] 这两个运动所创造的艺术和设计形式被欧洲其他国家传承了下来，德国的"包豪斯"也深受俄国的"构成主义"和荷兰的"风格派"影响，并仍然在为今日的设计师们提供着设计方向和灵感，如图 2-5 和图 2-6 所示。特别是构成主义经过传播，使包豪斯掀起一场构成主义运动，对包豪斯构成教育体系的形成起到不可磨灭的作用。构成主义传达出了设计要为"人"服务的观念，在现代设计语境下，它探索设计的"实用性"和"服务性"依旧具有深刻的意义。

 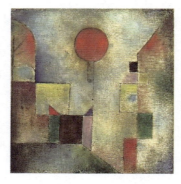

(a) 杜斯伯格的作品　　(b) 蒙特里安的作品

图 2-4　荷兰"风格派"的代表作品　　图 2-5　保罗·克利的作品《红气球》

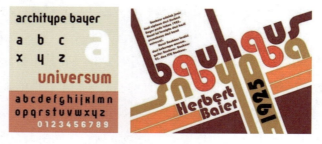

图 2-6　赫伯特·拜耶设计的无衬线字体

① 王受之. 世界平面设计史 [M]. 北京：中国青年出版社，2002(14):172.

2.2 基础构成

研究并理解构成是有效地进行视觉表达的关键，只有这样才能把握每个构成元素，表现出理想视觉效果并进行有效的信息传达。无论是采用何种媒介开展设计，构成技巧的培养都非常重要。一旦掌握了构成，就会对设计更有信心，其回报是非常丰厚的。

2.2.1 点、线、面

图形是一种可视化的语言，其本身就具有一定的造型特征。当图形对象或素材予以直观化时，其纯粹的形态就是视觉元素。点、线、面是概念的、抽象的、假定的，它们是最基本的视觉元素。点、线、面的显著特点是相对性，是与周围视觉元素相比较而言的。极细小的形象就是点；狭长的形象就是线；最小的点与线，在放大镜下都可成为面。设计元素本身不代表任何意义，只能从比较、对照、互衬中得出概念的形态，所以点、线、面的概念是可以相互转换的。在生活中常见很多艺术作品，无论是绘画还是设计，无论采用抽象还是具象的手法，其整个设计画面的结构关系永远是点、线、面的各种构成形式，例如染织图案、陶瓷艺术、平面设计、环境设计、舞台美术等。

1. 点

点作为一切形态的基础，是形态构成中最小的构成要素。点的形态可以千变万化，在不同的参照物对比下，极小的房子、灯、人、帆船都可以成为点。除了理想的圆点以外，点还可以是方形、角形、星形、不规则形等多种形状。任何形状只要是相对的小，就有点的效果。点具有形态、位置和大小等属性，如图 2-7 所示。

图 2-7 点的特征

单点。单一的点具有集中或凝固视线的作用。可以吸引视线，成为视觉中心。

多点。两个以上的点存在于画面中，视觉上会产生动感。多点是形象产生的基础。点

的连续会产生节奏、韵律和方向。

点的形态。点的大小、疏密不同时，会形成人们视线上的流动，而为画面带来凹凸感，形成曲面、阴影及其他复杂的立体感。

点的方向性。除圆点以外，其他的点都具有方向感的特征。

2. 线

线是点移动的轨迹，点的大小决定了线的宽窄。线的多种形态可以形成不同的视觉特性，也就是线的性格。线除了具有位置、方向和长度的特性外，还具有分割平面的特性，形成形象，如图 2-8 所示。

图 2-8　线的特征

单线。人根据线的方向性而产生各种感觉。水平线为速度感，垂直线、斜线为下落感、上升感，曲线为运动感。

双线。具有强化作用，细线辅助粗线。

复线。重复排列的线形成面。线的疏密排列会产生明暗调子的变化。用线群进行设计时，在线的粗细、长短、明暗等条件相同情况下，间隔密集的线群前进，间隔宽松的线群则会后退，表现出强烈的空间感、立体感和节奏感。

长短与粗细线。长短、粗细线可产生空间感，长、粗线感觉前进，短、细线感觉后退。长短线、粗细线的有序排列可以形成空间感，无序排列可以形成面的起伏感。利用线条方向的微妙变化，也能体现复杂的凹凸感和三维空间效果。

曲与直。有序排列的直、曲线，可以形成凹凸面感；无序排列的直、曲线，不仅可以形成肌理感，更可以表现杂乱的心理状态。

3. 面

面是线移动的轨迹，也是浓密分布的点。点的密集形成虚面，点的扩大形成实面；线的聚合形成虚面，线的封闭形成中空的面，线的移动形成实面。点越密集，面的感觉越强；点越稀疏，面的感觉越弱。封闭的线越细，面的感觉越弱，粗线则会使面的感觉增强。粗细线越填满封闭线的内部空间，面的感觉越明显，如图2-9所示。

图2-9 面的特征

几何形成的面。理性、规则的视觉效果。

自然形成的面。根据物体不同外形形成的面，可以给人更加生动、有趣及深刻的印象。

偶然形成的面。表现出较为自由、活泼的感觉。

人造形成的面。可以带给人比较理性、客观的感受。

2.2.2 肌理

肌理指形象表面的纹理。肌理又称质感，由于物体的材料不同，表面的组织、排列、构造各不相同，因而产生粗糙感、光滑感及软硬感。肌理构成是将不同物质表面通过一定的手段进行构成设计。肌理构成是一种技法构成，注重制作手段，随意性很大，注重变化和美感。

1. 肌理的种类

（1）自然肌理，即自然界与生俱来的肌理，如植物表面的纹理、动物表皮的花纹、鸟类的羽毛等，如图 2-10 所示。

图 2-10 自然肌理

（2）创造肌理，主要是指对自然物生产加工所产生的肌理或生产过程中偶然产生的肌理，如线肌理、编织肌理、划痕肌理、皮革肌理等纹路变化或者偶然碰撞及化学反应而产生的肌理，如图 2-11 所示。

(a) 尼龙丝袜　　　　　　　　　　　　(b) 黑胶唱片

图 2-11 创造肌理

2. 人工创作肌理的手法

肌理构成是设计构成表现形式之一。肌理构成是将不同物质的表面的肌理通过一定的设计意图或手段进行构成设计，从而实现某种审美价值。可以从自然界中提取肌理美的素材而有意识创造出超出自然美的设计对象，如图 2-12 所示。

图 2-12 肌理构成创作

人工创作肌理的手法是多种多样的，比如用钢笔、彩笔、铅笔、圆珠笔、毛笔、喷笔，都可以形成很多各自独特的肌理痕迹；也可以用画、洒、泼、磨、浸、烤、淋、染、熏烧、拓印、贴压、剪刮等手法来制作。可用的材料也很多，如石头、木头、玻璃、面料、油漆、海绵、纸张、化学试剂等。肌理制作主要通过对各种形式和材料的应用来达到肌理的变化和美感。肌理的创作方法包括绘写、拼贴、揉搓、喷洒、扎染、熏烧、擦刮、撒盐、涂蜡、拓印等。

2.3 逻辑构成

2.3.1 基本形的创造

按照构成中概念元素的定义，点、线、面这些视觉语言的基本要素，仅在意念中感知，而不能表达。为了把握这些基本要素并进行视觉语言的创造，必须把概念形态的点、线、面转换为直观的视觉形象，而构成设计形态的基本单位形象，这就是基本形。

1. 基本形

通过点、线、面与圆、方、角等最小的形象结合，构成任何形状的基本形态，即基本形，这是一个最小的设计单位，也称基本单位形，如图 2-13 所示。在基本形与基本形相遇时，会产生各种不同的关系供设计者选择，从而创造出更多的形态，如图 2-14 所示。

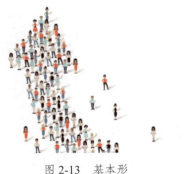

图 2-13 基本形

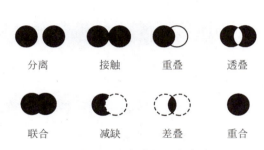

图 2-14 基本形之间的关系

2. 图底关系

图是指图形、形象，底是指画面的空间、背景。图与底是一种在对比、衬托中产生出来的关系。一般情况下，图像是存在于空间的实在形态，有突出、醒目、前进的感觉；底是形象周围的背景，是虚的形，有后退、消失的感觉，这是与日常视觉一致的图底关系。但是也存在着另一种情况，当图与底的面积或特征十分接近时，就很难区别它们，这就是图底反转，背景成了实形，图像成了虚形，图像只能依赖于周围的衬托，才能成为图形，这就是空白的图像。实形与虚形，在平面构成中就是正形与负形，如图2-15所示。

2.3.2 群化

群化是基本形重复构成的一种特殊表现形式。它不像一般重复构成那样，在上、下或左、右均可以连续发展，而是独立存在的性质。因此，它可以作为标志、符号等设计的一种构成方法，如图2-16所示。

图2-15　正形与负形　　　　　　　　图2-16　具有群化特点的符号

群化构成的基本要领，有如下特点。

（1）群化构成要求简练、醒目，所以基本形的数量不宜太多（一般2~6个）。

（2）基本形的群化构成要紧凑、严密，互相之间可以交错、重叠或透叠，避免松散。

（3）构成的群化图形要完整、美观，为此，应注意外形的整体效果。

（4）注意平衡和稳定。

（5）基本形本身要简练、概括，形象粗壮有力效果较好。避免琐碎的细小变化，防止一些尖角之类的造型。

具有群化构成图形特征的商业标志，如图2-17所示。

2.3.3 骨骼

人们身体中骨骼起到支撑全身的作用，在构成图形设计的时候可以通过骨骼来支配

图 2-17 具有群化特点的标志设计

预先决定的形象在整个画面的设计秩序。当有意识地对画面进行组织时，就体现了骨骼的意识。

骨骼有助于在画面中排列基本形，使画面形成有规律有秩序的结构。骨骼支配着构成单元的排列方法，可决定每个组成单元的距离和空间。骨骼的形式多种多样，可以按照一定的规律去构建骨骼。

（1）规律性骨骼。通过精确严谨的骨骼线，将基本形有秩序地进行排列，形成强烈的构成秩序感。主要有重复、渐变、发射等骨骼，分别如图 2-18~图 2-20 所示。

图 2-18 规律性骨骼

图 2-19　重复骨骼

图 2-20　渐变骨骼

规律性骨骼在设计中的运用如图 2-21～图 2-23 所示。

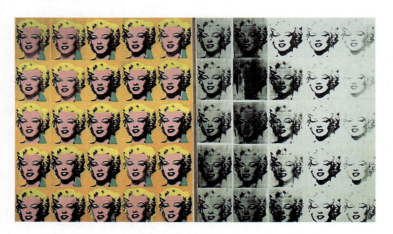

图 2-21　安迪·沃霍尔的作品《玛丽莲·梦露》

图 2-22　莫里茨·科内利斯·埃舍尔的作品

图 2-23　丹尼尔·罗津的镜扇系列（互动式装置艺术作品）

（2）非规律性骨骼。在规律性骨骼的基础上加以变动，形成无规则形式。基本形单元通过非规律骨骼进行排列，具有很大的随意性。

2.3.4　重复构成

重复是在设计和自然界中非常常见的视觉形式。是指在同一设计中形状、颜色、大小形象出现过两次及两次以上的构成形式。常见建筑物中的窗与柱、地板上的方格子、织物上的图案都是生活中常见的重复。用来重复的形状称为重复基本形，每一个基本形作为一个单位，然后以重复的手法进行设计，基本形不宜复杂，应以简单为主。重复常常依赖重复骨骼来表现，骨骼决定基本形排列的位置。

对设计元素中的任意部分进行重复，即可获得元素之间的统一性。进行重复构成可以在骨骼内，将基本形按照方向、形状、大小、色彩、肌理进行重复设计。重复在设计中的运用如图 2-24 和图 2-25 所示。

 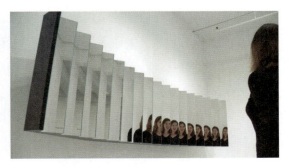

图 2-24　安迪·沃霍尔的作品《可口可乐》　图 2-25　丹尼尔·罗津的镜扇系列（互动式装置艺术作品）

2.3.5　近似构成

近似是指有相似但不完全一样，可以在形状、大小、色彩、肌理方面有共同的特征，

它表现了统一变化的效果。近似不需要严格的规律重复。设计者可以根据需要进行可大可小的近似程度设计。如果近似程度大就会形成较强的规律感,而近似程度小则有了较强的变化。近似是生活中普遍存在的,如雪花、手掌、树木、纹理等。

(1)形状近似。两个及以上的基本形属于同一类型则是形状近似,形状近似的设计首先是形状要相似,其次才是大小、色彩、肌理的近似。

(2)骨骼近似。是指骨骼的近似,而非重复。即骨骼单位的形状和大小在重复骨骼的规律基础上,产生了一定的变化。

近似在设计中的运用如图 2-26~图 2-28 所示。

 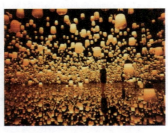 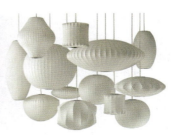

图 2-26　雷安德罗·埃利希的互动式装置艺术作品　　图 2-27　日本 teamLab 的沉浸式数字艺术展　　图 2-28　乔治·尼尔森的艺术灯饰设计作品

2.3.6　特异构成

形式美规律有两种形式,一种是有秩序的美,例如规律的图案花纹、整齐统一的军队仪仗队及自然界中整齐排列的树木等;另一种是打破常规的美,通过变化与统一的有机结合在视觉上产生生动活泼的效果。特异就是指在整体有秩序的重复中,出现一些特异的形象。在整体规律的秩序中特异形象会显得特别突出,引起观者的注意。特异的存在是在对比中产生的。特异构成在设计中的运用,如图 2-29 所示。

图 2-29　公益海报设计

2.3.7　渐变构成

渐变一词,通常指的是色彩的渐变,主要指色彩有规则地渐次变化的技法,形态的"渐变"是随处可见的现象,有大小的渐变,间隔的渐变,方向的渐变,位置的渐变,形

象的渐变或色彩、明暗的渐变等。生活中有大量渐变的形态，如从斜角看到的建筑物内外、连续的窗户和柱子等。渐变是多方面的，这些渐变现象在视觉效果上会产生三次元的空间感。但自然界中大多数渐变仍然属于单调的机械运动，需要艺术家去加以整理、概括和提高，并赋予人们更强烈的美的享受。

（1）大小和间隔的渐变。基本形大小变化及基本形间隔渐变都会造成空间感和韵律感。例如，点与点的间隔，按一定比例渐次变化，会产生不同的疏密关系，使画面呈现出明暗调子；在直线群中，间隔渐密所产生的明暗关系，表现了圆形透视的规律，在视觉效果上有柱体的感觉，如图 2-30 所示。

图 2-30　大小和间隔渐变

（2）方向的渐变。基本形的排列方向不同，由正面渐次地转向侧面，会产生较强的空间感。方向渐变会让画面展现韵律美和一定的立体空间效果，如图 2-31 所示。

（3）形象的渐变。在一系列图形的构成中，为了增强人们的情趣欣赏，有时采取从一种形象逐渐过渡到另一种形象的手法。这种过渡的过程就是形象渐变的过程，如图 2-32 所示。

（4）自然形态的渐变。在自然界中，有些等间隔的点群或线群，或者不等间隔及有比例间隔的点群、线群，将它们进行重叠，便可产生无数变化丰富的渐变图形，如图 2-33 所示。

图 2-31　方向的渐变

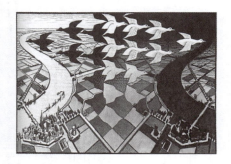

图 2-32　莫里茨·科内利斯·埃舍尔的作品

图 2-33　自然形态的渐变

渐变在设计中的运用，如图 2-34 和图 2-35 所示。

图 2-34　保尔·汉宁森的 PH 灯具设计作品

图 2-35　服装图案设计

2.4　构成基础与训练

2.4.1　点、线、面训练

运用具象或抽象的点、线、面为造型基本元素完成作品。作品中至少具备点、线、面中的两个造型元素，具有点、线、面相互转化的灵活性和节奏感，如图 2-36 所示。

图 2-36　点、线、面训练

2.4.2　肌理训练

练习 1：自然肌理训练。发现、收集生活中的肌理，如图 2-37 所示，巧妙地将树叶、羽毛、丹宁布纹的肌理拓印下来，拼贴树叶、羽毛等形成肌理。

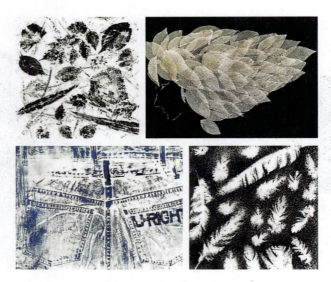

图 2-37 自然肌理训练

练习 2：人工肌理训练。开拓思维，利用工具和材质创作肌理效果。肌理的视觉效果新颖，创作手法独特，色彩和谐，有一定的审美价值，如图 2-38 所示。

图 2-38（a）是水彩颜料在湿润纸张上的喷溅效果；图 2-38（b）是水粉颜料在素描纸上形成的颜料颗粒喷溅效果；图 2-38（c）是用棉线在黑色卡纸上的绘制效果和颜料颗粒的喷溅效果；图 2-38（d）是烟熏的肌理效果；图 2-38（e）是揉搓纸张和刮擦的肌理效果；图 2-38（f）是水粉颜料在宣纸上折叠、晕染的肌理效果。

(a) 水彩颜料喷溅效果　　(b) 水彩颜料颗粒喷溅效果　(c) 棉线绘制和颜料颗粒喷溅效果

(d) 烟熏的肌理效果　　　(e) 揉搓纸张刮擦的肌理效果　(f) 折叠、晕染的肌理效果

图 2-38 人工肌理训练

2.4.3 基本形群化训练

自己设计一个基本形,并组成群化图形 9 个,组合在一个文件中,并导出 JPG 或 PNG 文件,如图 2-39 所示。

(1)基本形围绕一个"中心",组成重复的群化图形。

(2)尝试重复基本形的群化,进行实际的排列构成。基本形选取的数量可以分别为 2 个、3 个、4 个,排列的方向、角度、距离、正形或反形以及形与形及背景之间可形成分离、接触、叠透、叠差等多种组合关系。

2.4.4 近似构成训练

练习 1:设计或选择一组基本形创作近似构成。形状近似的基本形不少于 6 个,可以使用重复骨骼,也可以使用近似骨骼。基本形构成合理,具备近似构成的特点,画面充实、饱满,有一定的创意能力和审美价值,如图 2-40 所示。

图 2-39　基本形群化训练　　　　　图 2-40　近似构成训练

练习 2:结合真实产品或品牌,进行近似构成的商业化创作训练。以化妆品牌为表现主题,二十岁、三十岁、四十岁的生日蛋糕上都是 18 岁的蜡烛,表现产品抗初老的杰出功效可以让女性的容颜一直保持在 18 岁。作为近似基本形的生日蛋糕,大小、外观近似,巧妙地暗示二十年时间女性的容颜没有明显变化,如图 2-41 所示。

图 2-41　化妆品牌的近似构成训练

以"激活"功能饮料为表现主题,使用的近似基

本形是图标，简单的几个图标具有较强的叙事能力，分别是复仇者联盟、睡美人、吸血鬼三个故事，而复活美国队长、唤醒睡美人、复活狼人的是"激活"功能饮料。创意新颖独特，风格幽默活泼，如图 2-42 所示。

图 2-42　功能饮料的近似构成训练

2.4.5　特异构成训练

设计或选择一组基本形创作特异构成。基本形设置合理，特异基本形的突变有逻辑性。可以使用重复骨骼，也可以使用近似骨骼。基本形构成合理，具备特异构成的特点，画面充实、饱满，有一定的创意能力和审美价值，如图 2-43 所示。

图 2-43　特异构成训练

2.4.6 渐变构成训练

练习1：设计或选择一组基本形创作图形渐变构成。基本形设置合理，基本形之间有合理的逻辑关系，基本形的转变自然、流畅。可以使用重复骨骼，也可以使用近似骨骼。画面充实、饱满，有一定的创意能力和审美价值，如图2-44所示。

图2-44 渐变构成训练

练习2：结合真实产品或品牌，进行渐变构成的商业化创作训练。以内衣品牌为主题，运用夸张的手法表现内衣塑造女性身材的显著效果。渐变构成以动态的形式展示变化的过程，生动有说服力，如图2-45所示。

图 2-45 内衣品牌的渐变构成训练

以化妆品牌为表现主题，采用渐变构成展示产品抗初老、去细纹、去暗沉的主要功效。枫叶从黄褐色渐变为绿色，是表现去暗沉、提亮皮肤的功效。皮沙发的皱褶渐变为平滑，是表现抗初老，去细纹的功效。渐变构成的速度感与短期内能看到功效的时间特点较好地契合在一起，如图 2-46 所示。

图 2-46 化妆品牌的渐变构成训练

以牙膏为主题，表现去除口腔异味的产品功能。牙膏有两种味道：小苍兰和柑橘。从蒜苗渐变到小苍兰，从大蒜渐变到柑橘，形象地展示了牙膏清新口气，持久留香的产品特点，如图 2-47 所示。

图 2-47 牙膏的渐变构成训练

练习 3：按照图 2-30 和图 2-31 的渐变构成形式，利用 Illustrator 或矢量软件设计完成 1~3 个渐变构成，并尝试利用 After Effects 软件完成 10 秒左右的动态渐变构成效果（具体动态制作技巧参见第 6 章中 6.3 节基础动态图形制作技巧）。

（1）尝试使用 After Effects 中的普通线性运动、形变运动、蒙板运动功能。

（2）视频需要在 After Effects 中通过 Media Encoder 输出为 MP4 格式文件，或将 After Effects 输出的视频文件导入 Premiere、Final Cut Pro 软件中再输出为 H.264 格式文件。

第 3 章

形式美法则

形式美法则是人类在探索"什么是美？如何创造美？"的过程中发现、归纳、总结的美学规律。形式美法则具有共性，可以适用于绘画、设计、新媒体等各个与美有关的领域。形式美法则是经过长期实践，并验证有效的准则，了解形式美法则就相当于找到了通向美学殿堂的路径。形式美法则不能仅停留在理论层面，要用设计实践不断地验证才能掌握这把通向美学殿堂的钥匙。

3.1 分割法则

分割是把一个整体强行分开，或将有联系的事物分解。在视觉艺术中，分割法则打破既定空间的整体感和完整性，给视觉元素划定区域和面积，建立空间中的主次秩序，建立空间的层次感，给视觉带来细腻、丰富的画面效果。构图法则初步建立起画面的基本结构，分割法则可以让画面布局进一步细化。在对空间进行分割的时候可以建立有序的视觉流程，突出主体，弱化次要元素。

3.1.1 平面分割

平面分割是在宽度和高度两个维度中划分画面。假使有一张白纸，拿笔在纸上随意点

一个点，就会以这个点为中心把画面分割成上、下、左、右四个部分，因此平面分割是客观存在的，如图3-1所示，研究分割的意义在于如何在形式美法则的原则下分割画面。

图3-1 平面分割的客观存在

人们在长期实践中发现了以下的优美原则。

1. 黄金分割

黄金分割是古希腊人在绘画、雕塑中发现的分割原则，因其具有经典的美感，长期以来被称为黄金分割，即1∶1.618的比例原则，如图3-2所示，直角三角形ABC，直角短边CB是直角长边AB的1/2，以C为圆心，以CB为半径做圆交斜边AC于D点，以A为圆心，以AD为半径交AB于E点，E点就是0.618比例的黄金分割点。

直角三角形ABC中包含两组黄金比例，即$AE∶AB=EB∶AE=1∶1.618$，因此，在实践中运用黄金分割可以简化为把整体一分为二，较大的一半与整体的比值等于较小的一半与较大的一半的比值，这个比值大约为0.618。

黄金分割衍生出黄金矩形，即矩形的短边是长边的0.618倍的矩形。黄金矩形可以由正方形推导出来，如图3-3所示，正方形$ABCD$的AD边和BC边的中点为E、F，以F为圆心，FD为半径交BC边的延长线于G点，过点G做BG的垂线交AD的延长线于H点，得到的矩形$ABGH$为黄金矩形。

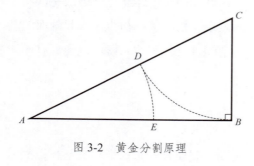

图3-2 黄金分割原理

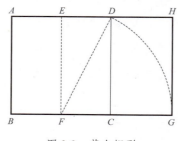

图3-3 黄金矩形

黄金矩形可以被无限分割，以黄金矩形的短边为边长分割出一个正方形，剩下的另一半还是黄金矩形，在剩下的黄金矩形中，以短边为边长分割出一个正方形，出现第三个黄金矩形，以此类推，可以得到无限个正方形和黄金矩形，如图3-4所示。黄金矩形形态优美，绘画、设计、建筑中很多矩形和接近矩形的形态都喜欢选择黄金矩形。

黄金矩形可以衍生出黄金涡线，以黄金矩形分割出的正方形的顶点为圆心，以正方形的边长为半径画弧，顺次连接黄金矩形中的正方形的弧度，就会得到黄金涡线。黄金涡线无限衰减，最终消失的点被称为黄金涡眼，如图3-5所示。黄金涡线也叫斐波那契螺旋线，是由意大利数学家斐波那契（Fibonacci）用数列画出的曲线形态。大自然中和视觉艺术中包含很多黄金涡线的优美比例。

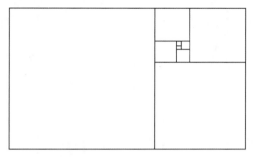

图3-4　黄金矩形的无限分割

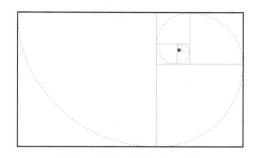

图3-5　黄金涡线和黄金涡眼

黄金涡眼在版式设计中应用广泛，横版和竖版中黄金涡眼的位置偏高，如图3-6所示，人眼在没有任何诱导下，目光自然扫视版面的第一个落点，也就是通常所说的视觉焦点，也是人眼阅读的舒适区，在构图中黄金涡眼和周围的区域可以安排重要的视觉形象和信息。

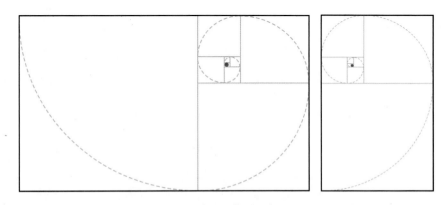

图3-6　黄金涡眼在版面中的位置

除了黄金矩形和黄金涡线，还有很多包含黄金分割的几何形态，其中最为典型的是正

五角星。正五角星是每个角都为 36° 的五角星，如图 3-7 所示，$DB:AD=1:1.618$，$AC:BC=1:1.618$，C、D 都是黄金分割点，正五角星的每个边都包含两组黄金比例结构，因此正五角星被称为最优美的图形。正五角星形态端正、庄严、比例优美，是各国国旗中最常用的图形之一。

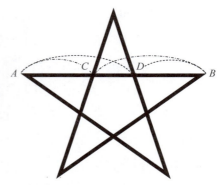

图 3-7　正五角星包含的黄金分割

2. 根比结构

根比结构是利用 \sqrt{n} 的数理原理形成视觉上的比例、结构和节奏感。数学中有很多数量关系、数理结构、数量变化、数学秩序、数理空间等抽象概念都可以转化成优美的视觉形象，这些视觉形象具有理性和秩序，是视觉艺术中一类重要的风格。在此，主要介绍 $\sqrt{2}$ 比例、$\sqrt{3}$ 比例和 $\sqrt{4}$ 比例。

$\sqrt{2}$ 比例是平方根比，即 $1:1.414$，如果正方形边长为 1，其对角线约等于 1.414。$\sqrt{2}$ 比例接近黄金分割的比例，32 开本的长宽比就是 $\sqrt{2}$ 比例，大小适中，比例协调，是最为广泛使用的印刷品开本。

$\sqrt{3}$ 比例是 $1:1.732$，比黄金比例更为纤细、狭长，更符合现代审美标准，竖式用于散文、诗歌的编排，更有浪漫气息。

$\sqrt{4}$ 比例是正方形的 2 倍，$\sqrt{4}$ 比例的矩形也被称为叠席矩形，$\sqrt{4}$ 比例的矩形竖向狭长，横向朴实、宽厚。

正方形比例、$\sqrt{2}$ 比例、黄金比例、$\sqrt{3}$ 比例、$\sqrt{4}$ 比例的比较图如图 3-8 所示。

正方形比例　$\sqrt{2}$ 比例 黄金比例 $\sqrt{3}$ 比例 $\sqrt{4}$ 比例

图 3-8　不同比例比较图

长宽符合 $1:1.414$ 比例的矩形被称为 $\sqrt{2}$ 矩形，长宽符合 $1:1.732$ 比例的矩形被称为

√3矩形，两个正方形组成的矩形为√4矩形，图3-9是正方形、√2矩形、黄金矩形、√3矩形、√4矩形的比较图。

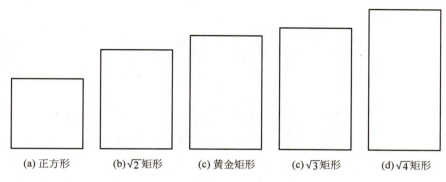

图 3-9　不同比例的矩形

3. 数列结构

数列是一列有序的数，数列中的每一个数都是这个数列的项，按照数列的顺序，第一个数是这个数列的第1项，第二个数是这个数列的第2项，以此类推。数列结构是利用数列原理形成视觉上的比例、结构和节奏感。在视觉艺术中运用较多的是等差数列、等比数列、黄金分割数列和调和数列。

等差数列是从第2项开始，每一项与它的前一项的差相同的数列，如1,3,5,7,9……等差数列的增长较为匀速，节奏感较为柔和。

等比数列是从第2项开始，每一项与它的前一项的比值相同的数列，如1，2，4，8，16，32……等比数列增长速度快，节奏感快而激烈。

黄金分割数列也称斐波那契数列，如1，1，2，3，5，8，13，21，34，55，89……数列从第3项开始，每一项都是前两项之和。斐波那契通过观察兔子的繁衍得到了这个数列，数列呈几何梯度增长，可以形成化学晶体结构的视觉效果。黄金分割数列初期增长缓慢，而后增长逐渐加快，节奏感也随之变快。

调和数列是各项倒数组成的数列，如1，1/2，1/3，1/4……从第2项开始，每一项是前后相邻项的调和平均数，调和数列初期增长缓慢，中间均匀提速，节奏从弱到强，呈渐进式，舒缓柔和。

等差数列、等比数列、黄金分割数列、调和数列的视觉效果如图3-10所示。

分割原则在实践中通常通过两种方式获取，一是使用具象的分割线达到对空间的划分，二是借助场景、道具等视觉元素达到分割空间的目的。

纪录片《跟着唐诗去旅行》的片头使用水墨风格的线条将画面水平、垂直、倾斜反复

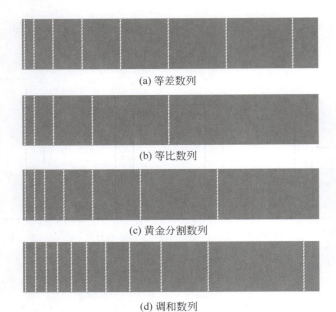

图 3-10　不同数列效果

分割，水平与垂直，垂直与倾斜之间变化灵活，人物、场景、文字在不同的空间中依次呈现，前后人物的出场或在线条的上下，或在线条的左右，镜头的组接也建立在分割线的变化中，既井然有序又灵活多变，既有功能性也有装饰感，如图 3-11 所示。

图 3-11　纪录片《跟着唐诗去旅行》的片头（部分镜头）

中国首部反映青藏高原人文地理全貌的纪录片《第三极》的片头采用自然景观中的地平线、天际线分割空间，天际线群山舒缓地起伏，广袤、平直的地平线使画面深邃、开阔，如图 3-12 所示。

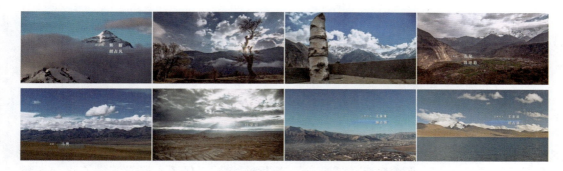

图 3-12 纪录片《第三极》的片头(部分镜头)

3.1.2 纵深分割

纵深分割是在三维空间中划分画面,给画面建立前后的层次关系。没有纵深分割的画面会过于平面化,显得呆板、单薄。人的视觉偏爱细腻的空间关系,因此协调、美观的画面多是有层次感的画面。建立纵深分割关系通常采用以下方法。

1. 设计前景、中景、背景

设置前景、中景、背景是设计纵深空间最容易入手的方法,依照近大远小的视觉规律,前景可以适度遮挡中景、背景,建立"藏"与"露"的视觉关系。这种视觉关系会让纵深分割更自然,也会进一步加强纵深的空间感。如果视觉元素之间有主次关系,要先确定主体,根据主次关系依次分配前景、中景、背景,一般情况下前景表现视觉元素的主体,中景安排次要元素,背景是陪衬。也可以对前景采取模糊处理,或裁切使其不完整,让中景成为视觉焦点。

如图 3-13 所示,纪录片《苏东坡》片头中所有视觉元素均按照前景、中景、背景设置,随着镜头的推进,前景变为特写,前景出画,中景变成前景,背景变成中景,新场景成为背景,新场景的前景变为特写,前景出画,中景变成前景,背景变成中景,下一个新场景成为背景……如此循环,镜头飞速地在一幕幕场景中穿梭,前景、中景、背景的设计加强了镜头运动的速度感和场景的纵深空间。

2. 利用色彩的前进和后退

暖色有前进感,冷色有后退感,中性色在冷暖之间;明度高的浅色有前进感,明度低的深色相对有后退感,中明度的色彩适中;高纯度的鲜艳色有前进感,低纯度的浊色相对后退,这是色彩本身的属性。除此之外,色彩的前进和后退与色彩对比有关,例如深色反衬浅色,浅色也可以反衬深色。色彩之间的关系灵活、复杂,要根据实际情况设计、

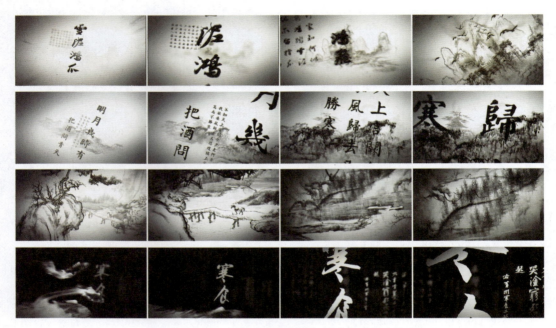

图 3-13　纪录片《苏东坡》的片头（部分镜头）

应对。

希腊设计师帕诺斯·特西罗尼斯（Panos Tsironis）善于使用简单的几何造型和色彩对比传达电影艺术的思想、情感和氛围，图 3-14 所示采用冷暖对比的色彩关系突出红色的片名和电影的相关信息。图 3-15 所示背景深色后退，前面的白色文字和视觉元素前进、突出，对白色元素字号、字体、面积的设计，又进一步建立起更细腻的空间层次感，片名龙猫最为突出，是第一个视觉层次，片名上方的文案"我的邻居"是第二个层次，片名下方的小字是第三个层次，龙猫的眼睛是第四个层次，龙猫是第五个层次，背景是第六个层次。虽然《龙猫》动画电影的艺术海报只有黑、白、蓝、橙四色，却能利用色彩的明度关系建立复杂的空间层次感。图 3-16 所示背景鲜艳的纯色反衬前景黑色的山崖和白色的文字，下方的红色反衬黑色，上方的黑色反衬白色的片名，同时运用纯度对比和明度对比拉伸平面中的视觉空间，表现出非洲草原的深邃广阔。合理使用色彩的前进和后退，不仅可以建立作品的空间层次，还可以起到突出主体，弱化次要元素，梳理视觉秩序的作用。

3. 建立视觉元素的叠压关系

视觉元素的叠压关系是让视觉元素的位置产生关联，用遮挡的手法建立前后的层次感。叠压关系不仅能建立纵深的空间关系，还可以建立"藏"与"露"的视觉美感。视觉元素如果都是正面的、完整的，画面会显得呆板、生硬，视觉元素要有姿态、方向的变化，也要有位置关系的变化，叠压关系可以让视觉元素产生姿态和位置的变化。注意在建

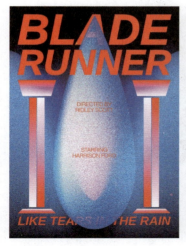 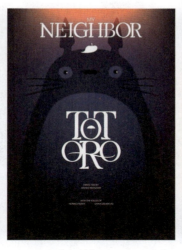

图 3-14 《银翼杀手》电影海报　　图 3-15 《龙猫》动画电影海报　　图 3-16 《狮子王》电影海报

立叠压关系时，要考虑主次关系，叠压的部分不要太多，不能遮挡视觉元素的主要结构和主要特点，不能让视觉形象不易识别。

喜马拉雅 App 的有声读物《多多读书·古诗里的 24 堂地理课》宣传海报中，视觉元素只有一张图片和一些文字，运用图片和文字之间的叠压关系，达到了让画面空间深远，层次细腻，视觉丰富的效果，如图 3-17 所示，"南"字的上面一角叠压在白墙黛瓦之下，"京"字的下面一角叠压在灌木丛之后，图片中的白色墙壁建筑物和河对岸的灌木丛几乎在一个水平线上，没有太多的景深差别，分别叠压不同的两个字，在视觉上拉伸了彼此之间的纵深空间。画面左边的 N 字渐隐在河水中，画面下方的"J"字叠压在建筑物后面，主要文字都和图片建立叠压关系，文字之间具有了前、后、远、近的空间感，文字和图片之间虚实相生，摇曳生姿。同样的技法，扬州的"扬"字叠压在夕阳之后，"州"字渐隐在河水中，"扬"和"州"产生深远的距离感。"杭州"二字和近景的荷叶反复叠压，尤其是"杭"字木字边在前，"亢"在后，一个字通过叠压产生了空间感。"杭州"二字游戏在荷叶之间，让人联想起"鱼戏莲叶间"的诗歌意境。

4. 缩小景深

当视角或镜头对准视觉形象时，眼睛或镜头的中心位置垂直于观测点的同一平面上的视觉形象都可以清晰成像，在这一范围的前后也可以较为清晰地成像，这一范围和其前后的距离叫作景深。通常来说，景深越大，清晰成像的范围就越大，视野就越开阔，越有利于观察视觉对象，但是不利于表现空间的深邃广远。人眼的观测范围有限，视觉焦点对准的范围可以清晰成像，远离视觉焦点的范围呈现模糊状态，和近大远小的视觉规律一样，

图 3-17 《多多读书·古诗里的 24 堂地理课》宣传海报

人眼在观察远距离时，近处清晰远处模糊，这是人眼对于纵深空间的视觉经验，因此在表现空间深远、广阔时，可以缩小景深范围，背景模糊可以在视觉上产生纵深空间大的错觉，前景模糊也可以与清晰的远景产生对比，在视觉上拉大纵深空间。如果现实空间较为狭小，缩小景深对于纵深感尤为重要。

在实际拍摄中，可以调整光圈达到景深的变化，光圈越大，景深越小；光圈越小，景深越大。也可借助数字媒体技术将前景、背景进行模糊处理。

如图 3-18 所示，文化类纪录片《但是还有书籍》第一季的片头中采用了缩小景深的艺术手法达到扩展纵深空间的效果。第一组镜头是一个虚拟空间，视觉主体是不完整的两

图 3-18 《但是还有书籍》第一季片头（部分镜头）(1)

行文字，对前景文字进行模糊处理，中景文字清晰，扩展了虚拟空间的纵深，让场景显得不单调、不狭小。第二组镜头是狭窄的室内场景，距离仅限于桌子的前后，中景的手清晰，前景和背景都做了模糊处理，拉伸了视觉主体的前后空间。第三组镜头是翻开的书页，空间也仅限于案头，翻开的书籍清楚，背景模糊，纵深空间显得广远。第四组镜头是车中内

景，空间局促，中景的人物清晰，前景和背景模糊，车的后窗把街景借用进来，使内景视野较为舒展。第五组镜头是街景，前景人物清晰，背景模糊，突出了纷杂街景中的人物形象，也让背景显得深远。

缩小景深是快速实现纵深分割的艺术手法，不仅能分割纵深空间，还能通过清晰与模糊的对比，突出和强化视觉主体，厘清主次，梳理视觉对象的秩序，建立有序的视觉流程。

5. 善用透视

透视是人们探索在平面空间中表现立体感、空间感的技巧和方法。目前，数字媒体中的平面媒体、三维媒体和虚拟空间大部分是经由屏幕呈现的，仍然是在平面中呈现现实空间，在大多数情况下，还需要借助透视的技巧表现纵深空间的分割。因此，透视仍然是建立空间感、立体感最直接、最有效的手段和方法。

人们对于纵深空间的最佳视觉经验是焦点透视产生的近大远小，可以夸张近大远小让纵深空间更为广远。对于透视角度的设计，要善于利用视平线、透视线、消失点等透视结构表现鲜明的透视感。善于利用跟焦、选焦、失焦、拉焦等数字媒体的技术手段表现透视视角度的灵活性。

《但是还有书籍》第一季的片头中夸张近大远小的透视感，让三维动画制作的虚拟空间深邃广阔，表达出文字和书籍的厚重深远。在部分实景拍摄镜头中，机位和拍摄角度对视平线把握精准，强调出透视线和消失点，夸张了现实景观的纵深空间感，如图3-19所示。

图3-19 《但是还有书籍》第一季片头（部分镜头）（2）

3.2 力场法则

力场是指视觉元素在一定空间中引起的空间内部力量运动变化的趋势，力场法则也称为重力法则、重心法则。力场是视觉感受引起的心理感受，假定有一张白纸，在白纸中间

点一个黑点，这个黑点和周围的白纸就产生了力量的变化，周围的白色会形成对黑点的包围，进而有挤压感，黑点会对抗白色，力图扩张和突围。如果把黑点的面积增大，变成一个黑色块，力场就会发生转化，黑色块会挤压周围的白色，白色向纸外逃逸，如图3-20所示。因此，力场是客观存在的空间动势，视觉元素破坏空间的静力平衡，重新建立动力平衡。研究力场和利用力场可以建立空间的平衡关系，建立画面的秩序感。

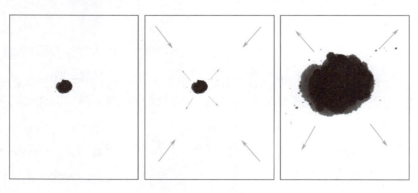

图 3-20　力场原则的空间动势

在实际运用中，不仅要了解力场的客观性，善于运用力场的运动趋势营造效果，还要能够设计力场的运动趋势，让力场的隐含趋势变成显性要素。

3.2.1　压力

压力是在空间中建立由上而下的运动趋势，有利于表达压抑、无奈、无力等情感。例如公益广告《我在这里》，画面三分之二是大面积的黑色，由上而下地压在大象腿上，表达出象群的生存空间日益缩小、生存危机令人瞩目的主题，如图 3-21 所示。

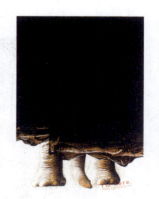

3.2.2　上升力

图 3-21　公益广告《我在这里》

上升力是在空间中建立由下而上的运动趋势，与压力相反，有利于表达轻松、愉快、活力等情感。上升力的画面重心通常较高，也易于产生悬浮、失重的感觉。图 3-22 利用倒三角形构图和呈向上发射的线条表现上升力。图 3-23 中密集排列的垂直向上线条让画面产生上升的力量感。图 3-24 中漂浮的云彩和悬浮的石块让画面的重力感上升。图 3-22、图 3-23 和图 3-24 均为数字艺术作品，上升力让作品产生超现实的效果。

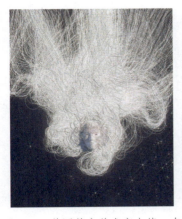 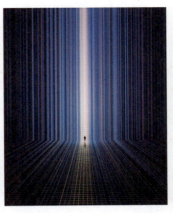 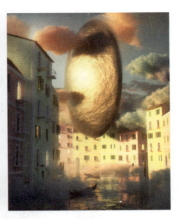

图3-22 美国数字艺术家查德·奈特的3D数码雕塑作品　　图3-23 英国数字艺术家迈克尔·斯特雷文斯的作品　　图3-24 意大利数字艺术家埃利亚·佩莱格里尼的作品

3.2.3 方向力

方向力是在空间中建立一个明确的方向趋势，指压力和上升力之外的方向趋势。有利于表达尖锐、明确的运动势态，易于塑造力量感。图3-25中山脉和海岸线的走势明确力场的方向是月亮升起来的地方，让寂静的风景具有强烈的动感。图3-26中窗帘的线条和光影效果塑造力场的方向，让空阔的房间富有生气。图3-27中树木、白云和山坡的力场是统一的，人物和动物的方向相反，一大一小两个力场交织在一起，树木、白云和山坡的力场动势更明显，在力量的比例上更占优势，因此成为主导力场，力场的冲突让画面更具趣味性。图3-25~图3-27具有明确方向趋势的构图可以让画面更具动感和力量感。

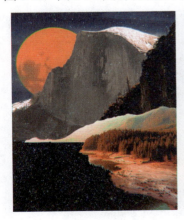

图3-25 美国数字艺术家艾玛·罗德里格斯的作品　　图3-26 丹麦数字艺术家莫滕·拉斯科根的3D艺术作品　　图3-27 立陶宛数字插画艺术家格迪米纳斯·普兰克维修斯的作品

3.2.4 扩张力

扩张力是建立由空间或画面内部向空间或画面外部扩散的运动趋势。扩张力通常会借助发射结构，建立或明或暗的发射中心和发射骨骼，易于得到具有爆发力的视觉效果，也能塑造空灵、浪漫意境。图 3-28 中发射中心在画面的右下角，扩张力向画面中间和画面外延伸。图 3-29 发丝围绕人物形成向外部空间延伸的爆发力。

图 3-28　奥地利计算机生成艺术家赫伯特·弗兰克的作品

图 3-29　美国数字艺术家查德·奈特的 3D 数码雕塑作品

3.2.5 向心力

向心力是建立由空间或画面外部向中间集中的运动趋势，或者由空间或画面四周向中心集中的运动趋势，表现汇集、聚集的空间关系。图 3-30 从画面外部向画面中心聚集的螺旋线形成向心力。图 3-31 天空的云彩和水面的倒影向地平线上的消失点聚集，营造超现实主义的空间感。

图 3-30　英国数字艺术家迈克尔·斯特雷文斯的作品

图 3-31　意大利数字艺术家埃利亚·佩莱格里尼的作品

3.3 对比法则

人的视觉偏爱统一中有变化,变化中蕴含统一的视觉形象,对比法则是产生视觉最大变化的方式方法。对比是把相反或相对立的视觉形象放在一起,或者是把同一领域中相反或相对立的元素放在一起。对比法则包含比较的方法,比较是把视觉元素的不同性放在一起。对比法则的优势在于以下三个方面。

(1)相反或相对立的视觉元素并列,它们之间的差异化、矛盾性不言自明。

(2)相反或相对立的视觉元素并列,它们把对方向相反方向推进,特点更加鲜明。

(3)相反或相对立的视觉元素并列,它们的极端性更具象征意义。

对比法则的缺点:相反或相对立的视觉元素需要有统一的基础,冲突性过强,会有割裂感。视觉元素的对比要有逻辑关系,统一在某个范畴中,否则对比的双方自说自话,无法建立对比关系。

3.3.1 色彩对比

人的视觉在观察物体时,首先识别的是色彩,因此色彩的对比也最为鲜明、强烈。使用色彩对比可以从色彩三要素入手,色相、纯度、明度都可以作为对比元素。红色和蓝色在色相上的对立与视觉元素的分割、重复形成鲜明的视觉效果,如图3-32所示。黑色与白色的明度对比让作品具有视幻效果,如图3-33所示。鲜艳花瓣与灰色、黑色的纯度对比成为画面的点睛之笔,如图3-34所示。除此之外,还可以加上冷暖对比,从四个维度考虑色彩的对比关系,如图3-35所示,暖色与冷色间隔分布产生的奇幻效果。

图3-32 奥地利计算机生成艺术家赫伯特·弗兰克的作品

图3-33 英国数字艺术家迈克尔·斯特雷文斯的作品

图 3-34　加拿大数字艺术家亚历克西·普雷方丹的作品　　图 3-35　美国数字艺术家艾玛·罗德里格斯的作品

3.3.2　图形对比

图形对比是从造型的角度考虑对比。从宏观角度考虑造型对比，可以将不同类型的造型进行对比，如自然形态与人工形态的对比，有机形态和无机形态的对比，几何形态和偶然形态的对比。美国数字艺术家迈克·温克尔曼（Mike Winkelmann）善于利用严谨、规则的几何形态与大自然崎岖、参差的不规则形成对比，也善于将爆炸效果的偶然形态和几何化的恢宏城市做对比，构建出独有的超现实主义风格，如图 3-36 所示。

图 3-36　美国数字艺术家迈克·温克尔曼的作品

从微观角度考虑图形对比更为灵活、多元，如图 3-37 所示，几何形态中圆形与三角形可以形成图形对比，圆形与正方形也可以形成对比。

图 3-37　保加利亚数字艺术家乔治·斯托亚诺夫斯的作品

3.3.3 肌理对比

广义的肌理指物体表面的材质,狭义的肌理指物体材质的纹理。广义的肌理对比是质感对比,狭义的肌理对比是纹理对比。肌理的对比可以是触觉肌理的对比,也可以是视觉肌理的对比。伊朗艺术家戈尔萨·戈尔奇尼(Golsa Golchini)用颜料打底,在画布上堆积出立体感的触觉肌理,人物形象采用数码绘画再转印到肌理上,绘画工具作为特殊的肌理保留在画面中,形成各种肌理的对比效果,如图 3-38 所示。

图 3-38　伊朗艺术家戈尔萨·戈尔奇尼的作品

随着数字媒体技术的发展,呈现质感的效果越来越真实、细腻,现代主义的后期有狂热追求质感的趋势,闪耀的金属质感,透明的水晶质感,光怪陆离的镜面质感……很多质感脱离造型成为视觉的主体,一味追求视觉上的炫酷感,忽视了作品的内容性。近年来,极简主义风格矫正了这一风潮,扁平化、去质感化有效遏制了再现质感的狂热趋势,但也有极端化倾向。在实践中,应该根据内容诉求选择艺术形式,合理运用质感和肌理效果。

色彩对比、图形对比、肌理对比之间并不相互矛盾，可以综合运用，注意选择最鲜明的对比关系建立视觉风格，对比关系要主次分明。对比元素过多，对比过度会让视觉效果显得杂乱无章。

3.4 和谐法则

和谐是视觉元素互相配合、协调产生的美感。中国古代的哲学家、美学家对和谐的最早认知起源于音乐，《礼记》提出"乐者，天地之和也"，认为音乐表现得是天地之间万物的和谐。后来扩展为美学、哲学和社会层面的法则，一直以来，和谐是人们对自然、对社会寄予的最美好的价值观念。西方文艺复兴之后，和谐亦成为最重要的美学原则之一。

和谐的美学原则包含协调和均衡，包含整体性和统一性。协调是指视觉元素之间相互依存，相互包容，共同营造的视觉效果。均衡不仅仅是几何关系的平衡，更多的是视觉上的平衡关系给予的心理量感的平衡，这是大多数和谐产生的基础。

3.4.1 整体性

整体性是视觉形象的各个构成元素形成的有机整体。整体和各部分之间是相互依赖的共生关系，没有部分的视觉元素构不成整体，没有整体，各部分就没有共同的载体。在形式美法则中，整体不等于各个视觉元素之和，而要大于各个视觉元素之和。部分与部分之间相互作用，部分作用于整体效果才能达到造型的目的。

1. 色调

如果视觉元素多而复杂，可以使用色调让各部分之间建立联系。色调是画面中色彩的总体倾向，使用色调建立整体性时需要注意两个方面。一是色调作为色彩的总体倾向，不是所有的色彩都要有共同点，大部分色彩的共同特点就可以形成色调，取得画面的整体感。小部分色彩可以与色彩形成差异化，作为对立色、点缀色活跃画面的气氛，如图3-39所示，绿色面积大，成为画面的色调，红、黄、蓝等色彩与绿色产生对比，活跃画面氛围。二是色调可以从色相、明度、纯度、冷暖四个维度获取整体感，单一色相的色调最容易达成，最容易被识别，也容易显得单调乏味，应该多尝试复合性色调，如图3-40所示，画面整体是中低明度的调性，红色、黄色、绿色形成暖色调，色彩在纯度方面以浊色为主，因此，中低调、暖色调、浊色调共同组成画面的复合性色调。

图 3-39　美国数字艺术家布莱恩特·尼科尔斯的作品　　图 3-40　美国艺术家雅各布·西文的作品

2. 基础形

基础形是造型的最小单位,也是不可再分割的最基本形态,从基础形入手,将基础形组合成复合的、复杂的视觉形象,可以避免造型方面的无序感。也会给造型元素增加趣味感。在图 3-41 中,基础形是有机化的徒手形态,色彩丰富鲜艳,圆滑、流畅的造型风格将色彩统一成一个整体。在图 3-42 中,基础形是直线与曲线相结合的几何形态,造型风格的统一使色彩秩序化、规律化。

图 3-41　俄罗斯数字艺术家亚历山德拉·祖托的作品　　图 3-42　英国数字插画艺术家欧文·戴维的作品

3.4.2 统一性

形式美法则的统一性包含两个层面：一是视觉元素之间的统一；二是形式与内容的统一。视觉元素的统一指视觉元素的风格、类型在色彩、造型、质感上有相同或相似之处，可以共生在同一个范围或领域中。或者视觉元素通过一定的逻辑性可以共存在某一个领域中。

形式与内容的统一指艺术形式要符合所表现的题材、主题、内容，要从题材、主题、内容三个维度考虑艺术风格和艺术形式。不要盲目地追求艺术形式，不管如何完美的艺术形式一旦脱离内容都会变得空洞。反之，内容也不能脱离艺术形式，再好的题材、主题、内容没有相匹配的艺术形式，都会变得平淡、平庸，无法起到传播作用。形式与内容二者统一才会获得形式美感，显现作品的特点和价值，如图3-43所示，人文类纪录片《造物者》聚焦传统手工匠人平凡的生活，发现中国文明五千年来的匠心和智慧，在这一主题和内容的统领下，采用水墨、剪纸、版画等艺术形式，从广袤的大地开始，逐渐聚焦到一花一草，一人一物，表现春耕夏收，时光流转，人与物，人与自然生生不息的依存关系，内容与形式和谐地统一在一起。

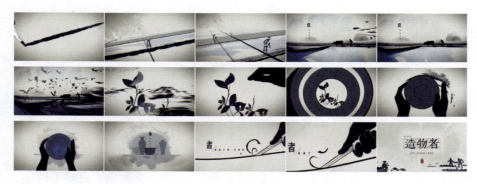

图 3-43　纪录片《造物者》片头（部分镜头）

如果对比法则是存异，和谐法则就是求同。古希腊哲学家赫拉克利特（Herakleitus）认为"和谐产生于对立的东西"，孔子认为"和而不同"[①]，东西方哲学家很早就认同和谐与对比是相互依赖、共存的统一体，是事物的两个面。对比关系要统一在某一个维度中，或统一在某一个逻辑关系中，这个统一的维度或统一的逻辑关系就是和谐产生的基础。对比要素过多，或对比过度都会让视觉效果失衡、紊乱，因此，对比与和谐是一对相互矛盾，相辅相成，对立统一的辩证关系，如图3-44所示，《我在故宫六百年》是纪念紫禁城

① 语出《论语·子路》："君子和而不同，小人同而不和。"

建成六百年的纪录片，开篇是一个长镜头，在寂静的黑暗中缓缓开启午门，逆光拍摄的手法形成黑白强对比，黑色面积占主导地位，有效地驾驭了门外晨曦出现的紫禁城，随着两扇大门逐渐打开，光线把黑色转换为低调，朱红的大门和远景的紫禁城在色相和明度上呼应，对立元素逐渐统一。

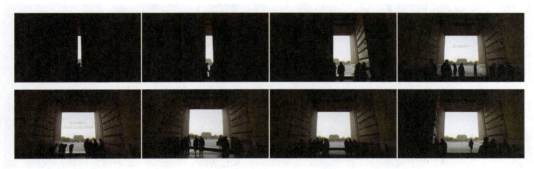

图 3-44　纪录片《我在故宫六百年》片头（部分镜头）

3.5　形式美法则创意训练

3.5.1　分割法则训练

练习 1：无主题练习。使用一定的视觉元素进行平面分割和纵深分割训练，如图 3-45 所示。

(a) 平面分割　　　　　　　　(b) 纵深分割

图 3-45　分割法则训练

练习2：主题练习。拟定主题和内容，采用与主题、内容相关的视觉形象，进行平面分割和纵深分割训练。

图 3-46 为学生作品，素材混剪化妆品广告《天空》，研究平面中场景对空间的分割作用。

图 3-46　学生作品《天空》

图 3-47 为学生作品，手绘与 3D 渲染相结合的分镜脚本《小木屋》，设定一个空间，表现空间的外景、内景，研究纵深空间的透视分割技巧。

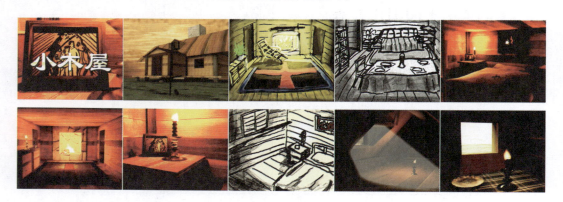

图 3-47　学生作品《小木屋》

图 3-48 为学生作品，手绘分镜脚本《玩具》，研究纵深分割的景深变化。

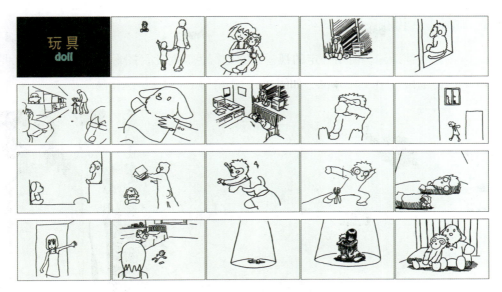

图 3-48　学生作品《玩具》

3.5.2　力场法则训练

练习1：无主题练习。使用一定的视觉元素进行压力、上升力、方向力、扩张力、向心力的基本训练，如图 3-49 所示，向心力场训练作品。

练习2：主题练习。拟定主题和内容，采用与主题、内容相关的视觉形象，进行压力、上升力、方向力、扩张力、向心力的基本训练，如图 3-50 所示，扩张力场训练作品。

图 3-49　向心力场训练作品

图 3-50　扩张力场训练作品

3.5.3 对比法则训练

练习1：无主题练习。使用一定的视觉元素进行色彩对比、图形对比、肌理对比训练，如图3-51所示，图形对比训练作品，如图3-52所示，肌理对比训练作品。

图3-51　图形对比训练作品　　　　　　图3-52　肌理对比训练作品

练习2：主题练习。拟定主题和内容，采用与主题、内容相关的视觉形象，进行色彩对比、图形对比、肌理对比训练，如图3-53所示，运用对比法则的封面设计作品。

图3-53　运用对比法则的封面设计作品

3.5.4 和谐法则训练

练习1：无主题练习。使用一定的视觉元素进行色调统一和基础形统一训练，如图3-54所示为学生的色调统一训练作品，如图3-55所示为学生的基础形统一训练作品。

图 3-54　色调统一训练作品

图 3-55　基础形统一训练作品

练习 2：主题练习。拟定主题和内容，采用与主题、内容相关的视觉形象，进行色调统一和基础形统一训练。如图 3-56 所示，运用和谐法则的书籍封面设计作品。

图 3-56　运用和谐法则的封面设计

第 4 章

色彩基础与训练

4.1 色彩的混合

不管是记录、还原客观环境中的色彩,还是用绘画抒发自己的主观思想和情感,都需要运用一定的材料来表现色彩,运用色光表现色彩的方法是加色混合,运用色料表现色彩的方法是减色混合。

1. 加色混合

运用色光混合色彩时,增加了光量,因此称之为加色混合。红、绿、蓝是色光混合的三个原色,用英文首字母 R、G、B 表示。

原色是不能通过其他颜色混合而成的色彩,原色也叫一次色,原色可以混合出其他颜色。原色和原色混合而成的颜色是间色,也叫二次色。间色和间色混合而成的色彩叫复色,也叫三次色。

色光混合时,红光和绿光等比例混合得到黄色光,绿光和蓝光等比例混合得到青色光,蓝光和红光等比例混合得到紫色光,红、绿、蓝三色光等比例混合得到白色光,如图 4-1 所示。红、

图 4-1 加色混合

绿、蓝三色光不等比例混合，可以构成大千世界的各种颜色。由于色光混合的过程中颜色越来越亮，加色混合也叫作正混合、加光混合或加法混合。

加色混合是舞台美术和影视艺术呈现色彩的方式，也是电视机、计算机、手机等显示屏幕呈现色彩的原理。

2. 减色混合

运用色料混合色彩时，由于色料中含有杂质，混合过程降低了色彩的明亮度和鲜艳度，因此称之为减色混合。蓝（青）、红（品红）、黄是色料混合的三个原色，用英文首字母 C、M、Y 表示。

图 4-2　减色混合

色料混合时，红色和黄色等比例混合得到橙色，黄色和蓝色等比例混合得到绿色，蓝色和红色等比例混合得到紫色，红、黄、蓝三色等比例混合理论上能得到黑色，但受限于色料的杂质，无法得到纯净度高的黑色，因此在印刷中要加一个黑色，用英文首字母 K 表示，和蓝、红、黄三个原色组成印刷四色 C、M、Y、K。色料混合如图 4-2 所示。红、黄、蓝三色不等比例混合，可以调和出现实生活中的大部分色彩，一些高亮度、高纯度的色彩无法混合。由于色料混合在过程中颜色越来越暗，减色混合也叫作负混合、减法混合。

减色混合是绘画、印刷呈现色彩的方式。

3. 中间混合

加色混合在混合过程中色光越来越亮，颜色越来越浅，减色混合在混合过程中颜色越来越暗，这两种混合都不能让色彩在混合过程中色值不变，色彩学家就研究出把色彩并置在一起，眼睛在观看过程中将颜色混合在一起的方法，称之为中间混合。中间混合是通过眼睛将颜色混合在一起，也叫视网膜混合。

中间混合的这种色彩并置法被印象派画家修拉运用绘画中进行实践验证，形成了点彩画派，如图 4-3 所示。

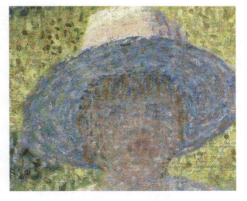

图 4-3　修拉的作品《大碗岛星期天的下午》（局部）

4.2 色彩三要素

随着近代科学的发展,人们对色彩的研究逐渐深入,可以从色相、明度、纯度三个维度分析、评价某一个颜色,称之为色彩三要素。色彩三要素可以让人们客观、科学地认识色彩,快速地建立起色彩体系,获取色彩搭配的经验。

4.2.1 色相

色相是色彩的种类。以色相命名色彩,即红、橙、黄、绿、青、蓝、紫。通常在研究色相时,青色不作为单独色相,而是作为绿色和蓝色的过渡色,因此色相有红、橙、黄、绿、蓝、紫6色。对于色相的数量,不同地域的人群,根据自己的文化背景和约定俗成的习惯有不同的划分。在很多地区,橙色不作为单独色相,而是作为红色和黄色的过渡色,这些地区的色相是红、黄、绿、蓝、紫5色。人们在观察色彩的时候,首先辨别的是色相,对于色相的变化最为敏感,判断也最为准确。

每一个色相都有深、浅、清、浊的色彩变化,也有和其他颜色接近的转调范围,例如,红色中包含粉色、酒红色、朱红色、玫瑰红色。为了便于管理色相的变化,把色相按照一定的规律排列,就形成了色相环,图4-4是伊顿色相环,由色彩学家约翰内斯·伊顿(Jogannes ltten)按照色彩三原色的减色混合法设计而成,中间的三角形是色彩三原色红、黄、蓝,三原色分别混合得到间色绿、橙、紫,原色与间色再依次混合得到复色,形成12色色相环。色相环的种类很多,色彩学家和色彩研究机构根据自己的研究方向设计、制定方便管理的色相环。

图4-4 伊顿色相环

4.2.2 明度

明度是色彩的深浅程度,同一个色相会有深浅的变化。例如蓝色,浅蓝色有粉蓝、天蓝,深蓝色有钴蓝、普蓝。对于蓝色来说色相没有产生变化,天蓝和普蓝的差别在于颜色的深浅不同,这一差别被称为色彩的明度变化,图4-5是潘通(pantone)色彩体系中深浅不同的蓝色。在减色混合中,如果想改变一个色彩的明度,通常会采用加黑、加白的方法。加白色可以让色相变浅,加黑色可以让色相变深。明度高的颜色干净、明亮、浅淡,明度低的颜色深沉、阴郁、内敛。

人的眼睛经过一定时间的训练，可以识别 8~10 级的明度变化，把 11 级的明度变化按照从明到暗的顺序排列就形成了明度轴，如图 4-6 所示。

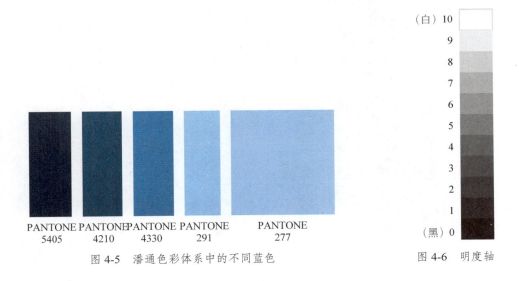

图 4-5　潘通色彩体系中的不同蓝色　　　　　图 4-6　明度轴

4.2.3　纯度

纯度是色彩的鲜艳度，也是色彩的纯净程度，指某个色相的原色在色彩中的比例。纯度也称为饱和度、彩度、鲜度。某一颜色的原色含量高，色彩就较为鲜艳，原色含量低，色彩就较为暗淡，原色降到最低，就会失去色相感，成为无彩色的黑、白，以及黑白混合而成的灰色，黑、白、灰的纯度值为 0。纯度是一个相对概念，没有绝对的纯净度，即使原色含量接近绝对值，也无法达到 100% 的纯净度，也不会有 0% 的无彩度。因此，纯度的数值是相对数值。

纯度是色彩三要素中最为复杂、最不易掌握的属性，也是实际运用色彩中最难把控的因素。在生活中，有些色彩鲜艳刺目，有些色彩柔和暗淡，如果色相没有发生改变，明度差别也不大，这些色彩的差异就是纯度的差异，如图 4-7 所示，紫色的色相没有改变，紫色原色的含量越来越低，紫色的纯度发生了变化。

在绘画中，纯度高的色彩加入黑色、白色、灰色或其他颜色，都会使该色的原色比例降低，即降低纯度。在高纯度色彩中加入白色，降低了该色的纯度，升高了该色的明度；在高纯度色彩中加入黑色，不仅降低了该色的纯度，也降低了该色的明度；在高纯度色彩中加入与其明度相近的灰色，降低了该色的纯度，该色的明度基本不变；在高纯度色彩中加入其他颜色，降低了该色的纯度，明度值跟随其他颜色的明度值变化，如图 4-8 所示，

图 4-7 紫色的纯度变化

在高纯度的红色中分别加入白色、黑色、灰色、蓝色。因此，只要在一个颜色中加入另外一种颜色，就会降低该色的原色保有量，都是降低其纯度。纯度高的颜色鲜艳、活泼、醒目，纯度低的颜色成熟、优雅、内敛。

图 4-8 红色的纯度变化

每一个颜色都会在明度轴上对应一个明度一致的灰色，该色的原色与对应的明度轴上的灰色之间的色彩变化就是该色的纯度轴，如图 4-9 所示。

图 4-9 红色的纯度轴

4.2.4 色立体

把色彩按照色相、明度、纯度三要素有序地组织成三维立体结构就形成了色立体。色立体将数以百万计的色彩有秩序、有规律、科学化、系统化地排列在一起，是认识色彩、研究色彩、使用色彩的最佳工具。

如果把色立体看成一个球体，球体的表皮部分是色相，球体的中轴是明度轴。表皮部分的色相到明度轴之间的区域就形成了各个色彩的纯度序列，如图4-10所示。

如果忽略红、橙、黄、绿、蓝、紫6个色相本身的明度变化，而把它们排列在一个平面上，就可以得到一个较为规则的色立体，这个色立体叫作奥氏色立体，由德国化学家威廉·奥斯特瓦尔德（Wilhelm Ostwald）创建，如图4-11所示。

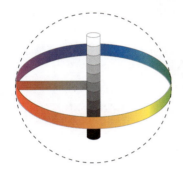

图4-10 色立体示意图

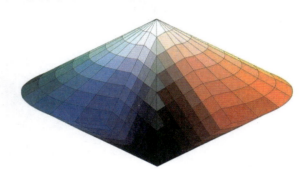

图4-11 奥氏色立体

如果将红、橙、黄、绿、蓝、紫6个色相和它们的明度一一对应，黄色颜色浅，明度高，位置就会变高，蓝色和紫色颜色深位置就会较低，就会得到一个表面参差不齐的色立体，这个色立体叫作孟氏色立体，由美国色彩学家孟塞尔（Munsell）创建，如图4-12所示。

色立体的表面是以色相为主的排列，颜色鲜艳。色立体的轴心是黑色到白色的明度序列，纯度值为0。色立体的上半部分颜色浅，色彩明亮，这一类色彩称被为清色。色立体的下半部分颜色深，色彩暗淡，这一类色彩被称为浊色。这些属性把色立体分成了四个不同的区域。

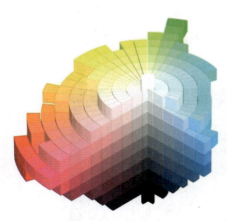

图4-12 孟氏色立体

色彩三要素和色立体是理解色彩、研究色彩、使用色彩的基础，在下面的章节中，将以色立体和色彩三要素为依据研究色彩的配色。

4.3 配色

4.3.1 以色相为主的配色

以色立体外表面的色相环为参照进行配色。为了便于掌握配色的技巧,使用一个较为简单的色相环——伊顿 12 色色相环,如图 4-13 所示。

图 4-13 伊顿 12 色色相环

1. 同类色

色相环上 0°到 15°之间的颜色互相搭配叫同类色配色,其实是同一个颜色的配色方案,实际方法是给该色加白、加黑、加灰,用一个颜色的明度变化组成同类色配色,类似于单色素描,是色相的弱对比,如图 4-14 所示,波兰数字艺术家伊戈尔·莫斯基(Igor Morski)的作品。

图 4-14 伊戈尔·莫斯基的作品

同类色配色的优点是色相相同，配色必然和谐，配色方法简单，是初学者易入手、易成功的配色方案。同类色配色由于没有色相变化，色彩对比弱，容易显得简单、乏味。要避免色彩简单化，明度起到关键作用，明度差值大，多数颜色呈等差变化，就会获得强烈、协调、明快的视觉效果。

2. 类似色

色相环上间隔在 30° 左右的色彩配色方案，是色相环上紧密相接的色彩，如红橙和黄橙、黄绿和绿。这类色彩属于同色系，是色相的弱对比，容易获得微妙的和谐效果。由于色彩之间相似性多，对比感弱，色相容易含混不清，显得单调、暧昧，需要借助明度和纯度的变化来弥补色相对比感的不足。图 4-15 是瑞士的 Chaotic Atmospheres 工作室将二维、三维技术相结合创作的昆虫系列，运用红紫与紫、黄与橙黄、绿与蓝绿等类似色表现晶莹剔透的材质感，色调统一易于表现结构之美，色彩的微妙差异易于体现反射、折射、反光等光泽变化。

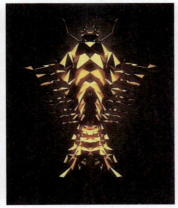

图 4-15 Chaotic Atmospheres 工作室昆虫系列作品

3. 邻近色

邻近色配色是色相环上间隔在 60° 左右的色彩搭配方案。

邻近色有红色与橙色、橙色与黄色、黄色与绿色、绿色与蓝色、蓝色与紫色、紫色与红色 6 组较为常用的配色，如图 4-16 所示。邻近色每一种配色都有一个共同色相，比如红色与橙色都含有红色，橙色与黄色都含有黄色，黄色与绿色都含有黄色，绿色与蓝色都含有蓝色，蓝色与紫色都含有蓝色，紫色与红色都含有红色。同时也有色相差异，例如红色与橙色，橙色中具有更多黄色的特点。邻近色配色和谐、有序，易于掌握，属于色相的中度对比。

图 4-16　6 组常用的邻近色配色

邻近色色彩共性较多,差异较少,色相有时难以区分,可以在纯度和明度上有所变化,也可以使用邻近色之间的过渡色进行调节,避免色彩暧昧、粘连,如图 4-17 所示,加拿大温哥华冬奥会海报使用蓝色与绿色邻近色配色,蓝色、绿色的明度、纯度变化让画面干净、明快。

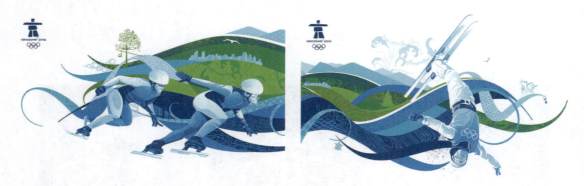

图 4-17　温哥华冬奥会海报

4. 中差色

用色相环上间隔在 90°左右的色彩进行搭配是中差色配色。中差色介于邻近色与对比色之间,明快而协调,例如黄色与红橙色、绿色与黄橙色、黄色与青色等都是中差色配色,是色相的中强对比,如图 4-18 所示。

图 4-18　中差色配色

中差色的色彩共同点少，差异较大，色相分明，对比适中，如图 4-19 所示，绿色与黄橙色为主要色彩的网页设计。

图 4-19　中差色配色

5. 对比色

用色相环上间隔在 120°左右的色彩进行搭配是对比色配色。

对比色配色是色相环三等分处的两组色彩，红、黄、蓝或橙、绿、紫。两组配色可以两两组合，其中较为常用的是红色与黄色、黄色与蓝色、红色与蓝色、橙色与绿色、绿色与紫色、紫色与橙色 6 组配色方案，如图 4-20 所示。

图 4-20　6 组常用的对比色配色

对比色配色可以三个颜色一起使用，形成更为复杂的配色方案。其中红、黄、蓝是色彩的三原色，在色相上具有差异，黄色为浅色，蓝色为深色，形成一定的明度差，红、黄两色为暖色，蓝色为冷色，也具备了冷暖的差异，是一组赏心悦目、喜闻乐见的配色。相对于红、黄、蓝组合，橙、绿、紫的组合色彩整体偏深、偏暗，使用起来有一定的难度，可以调整色彩的明度、纯度，避免配色沉闷、阴郁，如图 4-21 所示，展示了红、黄、蓝组合和橙、绿、紫组合。

图 4-21　常用的两组对比色配色

对比色色相共性很少，个性鲜明，形成中强对比，视觉感受强烈、鲜明、饱满、华丽、活跃。如图 4-22 所示，瑞士设计大师尼古拉斯·卓思乐（Niklaus Troxler）多次在音乐会、运动会海报中使用红、黄、蓝的配色方案。

图 4-22　尼古拉斯·卓思乐的作品（1）

6. 补色

色相环上间隔 180°的色彩是补色，使用补色的配色方案也被称为撞色搭配。色相环上的补色有 3 组，红色与绿色，黄色与紫色，橙色与蓝色，如图 4-23 所示。

图 4-23　三组补色

其中红色与绿色的搭配难度最大，主要原因在于红色与绿色的明度值都为 5，没有明度的差异，红色为暖色，绿色为中性色，冷暖差异较小，仅有色相差异的红绿组合显得较为沉闷。通常采用两种方法协调红绿搭配，一是转调法，调整红色与绿色的明度、纯度、冷暖。二是间隔法，引入第三色分离红色和绿色，作为间隔的色彩通常是"万能调和色"，即黑色、白色、灰色、金色、银色五色。这五种颜色色相感较弱，纯度几乎为 0，在视觉上处于陪衬地位，可以较好地弱化红绿搭配的冲突性，如图 4-24 所示，尼古拉斯·卓思乐用黑色、白色间隔红、绿两色，或者将红色转调为偏冷的玫瑰红色。

图 4-24　尼古拉斯·卓思乐的作品（2）

补色配色的色相差异达到了最大峰值，具有强烈的视觉效果，是色相的强对比。补色的双方都在对立颜色的衬托下加强自身特点，尤其是具有冷暖色差时，冷、暖的色彩感会进一步加强。补色配色色彩的对比性强，和谐感弱，可以使用转调法和间隔法增加调和的元素，如图 4-25 所示，改变蓝色、橙色、黄色、紫色的明度和纯度，并用白色、黑色间隔补色。

图 4-25　尼古拉斯·卓思乐的作品（3）

7. 分裂补色

分裂补色是在补色中加入其中一色的同类色、类似色、邻近色、中差色、对比色，形成三色或多色配色方案，如图 4-26 所示，在红、绿补色中加入红色的对比色黄色，在橙、蓝补色中加入蓝色的邻近色绿色，有效缓解了补色紧张对立的关系，使色彩组合更加丰富。

图 4-26　尼古拉斯·卓思乐的作品（4）

分裂补色在加入新颜色时，如果加入同类色、类似色、邻近色，画面色调会柔和、和谐，如果加入中差色、对比色，画面色彩会突出、明快。

分裂补色可以无限延伸，补色双方都可以加入和自己相近的颜色，从三色到四色、五色、六色……如图 4-27 所示，在红、绿补色关系中，红色一方加入红色的中差色黄色，绿色一方加入绿色的邻近色蓝色，组成四色配色。分裂补色也可以使用多个补色关系，如图 4-28 所示，有红、绿补色，有蓝、橙补色，加入橙色的邻近色黄色，天蓝色的同类色普蓝，形成更为丰富的色彩关系。

图 4-27　分裂补色的延伸　　　　　　　图 4-28　使用多个补色关系

使用色彩的时候，往往会根据实际需要让某色或某类色占比较大，某色或某类色占比较小。占比较大的一个颜色或多个颜色，会成为主导色彩，左右画面的情感表达，影响观者的情绪。在一个视觉空间内，或一个连续影像中，占比大的主导色彩被称为色调色。占

比小的色彩被称为点缀色。点缀色虽然在面积上不占优势，但是当它们和色调色形成较大的色彩反差时，会有"万绿丛中一点红"的效果，主导色调的面积再大也会成为点缀色的陪衬和烘托。

4.3.2 以调性为主的配色

1. 色相调性

在一个画面中或一个连续影像中，以某一种色相为主导色调，就形成色相调性。例如，红色调、蓝色调、紫色调等。形成色调的色相可以不是一个颜色，可以是多个同类色、近似色或邻近色，如图4-29所示，阿根廷数码艺术家弗兰·罗西（Fran Rossi）的作品中蓝色调里突出橙色，绿色调反衬粉色，棕色调里蓝色最引人注目，统一、柔和、明确的色相色调让作品具有静穆、甜美的色彩特点。色相调性易于掌握，也易于产生单调感，因此组成调性的色彩尽量不要采用单一颜色，在明度、纯度、冷暖上有所变化，形成复合色调。

图4-29　弗兰·罗西的作品

2. 明度调性

在一个画面中或一个连续影像中，色彩的明暗成为主要调性，承担塑造氛围，传达情感的主要任务，称之为明度调性，如图4-30所示，丹麦数字艺术家莫滕·拉斯科根（Morten Lasskogen）的作品主色调是暗色，为烘托一缕光和被光照亮的云朵，明暗关系成为色彩表现的主体，是典型的明度调性作品。

图4-30　莫滕·拉斯科根的作品

（1）明度弱对比。同一画面或同一镜头中的色彩对应在明度轴上，色差在3度以内形成明度弱对比，称为短调，如图4-31所示，展示了明度轴与明度分区。短调的特征是在同一画面或同一镜头中，最暗的色彩和最亮的色彩明度几乎一样，因此短调有暧昧、模糊的色彩效果，表达含蓄、朦

胧的情感特征，如图 4-32 所示，爱尔兰数字艺术家德里克·斯威夫特（Derek Swift）的作品中的黑色调和暗红、暗绿、暗蓝色都集中在明度轴的下端，表达在黑夜中独行的孤独和迷茫。

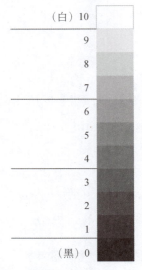

图 4-31　明度轴与明度分区

图 4-32　德里克·斯威夫特的作品（1）

（2）明度中对比。同一画面或同一镜头中的色彩对应在明度轴上，色差在 4~6 度之间形成明度中对比，称为中调。中调的最暗颜色和最亮颜色有明显的区别，形成明确、爽快的色彩效果，是最广泛使用的明度调性之一，如图 4-33 所示，是美国数字艺术家迈克·温克尔曼的作品，画面整体色调偏暗，浅色明确、突出，与暗色调对比适中。

图 4-33　迈克·温克尔曼的作品（1）

（3）明度强对比。同一画面或同一镜头中的色彩对应在明度轴上，色差在 6 度以上形成明度强对比，称为长调。长调中的暗色与亮色色差大，对比强烈，形成强烈、刺激的色彩效果，如图 4-34 所示，迈克·温克尔曼的作品中有黑色的逆光效果和阴影，也有白色的太阳和灯光，黑色和白色呈现明度轴的最长轴，形成明度的强对比。

图 4-34　迈克·温克尔曼的作品（2）

（4）明度最强对比。明度最强对比是黑色与白色的配色方案，没有其他色彩减弱黑白两色的对比感。黑色与白色是明度轴的两极，形成较为极端的强对比，在色调上形成最长调。黑色与白色的搭配醒目、强烈，但也容易产生炫目、生硬的视觉感受，如图 4-35 所示，作品利用黑、白强对比营造强悍的视觉效果。

图 4-35　尼古拉斯·卓思乐的作品（5）

（5）高调。在一个画面中或一个连续影像中，大部分色彩集中在明度轴的上半部分——白色与浅灰色的区域，这种以浅色为主的画面被称为高调，如图 4-36 所示，爱尔兰数字艺术家德里克·斯威夫特的作品中，大面积的色彩是浅灰色，画面干净、明亮。

图 4-36　德里克·斯威夫特的作品（2）

如果画面中的色彩都是白色或浅灰色，色差是 3 度以内的弱对比，就形成了高短调。高短调画面明亮、干净、细腻、柔和，但是往往主体不够突出。

如果画面中的色彩大部分是白色或浅灰色，其他色彩是明度轴上的中灰色，与浅色的色差是 4~6 度之间的中对比，就形成了高中调。高中调画面明亮、干净，中灰度的色彩给予画面更多的力量感。

如果画面中的色彩大部分是白色或浅灰色，其他色彩是明度轴上的深灰色或黑色，与浅色的色差是 6 度以上的强对比，就形成了高长调。高长调画面明朗、醒目、突出，具有较强的视觉冲击力。

图 4-37 是高调的三个调性示意图，分别是高短调、高中调、高长调。

(a) 高短调　　　　　　　　　(b) 高中调　　　　　　　　　(c) 高长调

图 4-37　高调的三个调性

（6）中调。在一个画面中或一个连续影像中，大部分色彩集中在明度轴的中部，即 50 度灰的附近，这种中灰度为主的画面被称为中调，也是较为常见的明度调性，如图 4-38 所示，展示了丹麦数字艺术家莫滕·拉斯科根的作品。

如果画面中的色彩大部分是中灰色，其他色彩也在 50 度灰的附近，画面中所有色彩的色差是 3 度以内的弱对比，就形成了中短调。中短调画面色彩柔和，情感暧昧、朦胧。

如果画面中的色彩大部分是中灰色，其他色彩位于明度轴的上半轴或下半轴，画面中

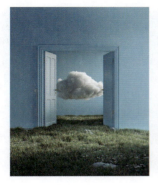 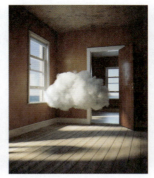

图 4-38　莫滕·拉斯科根的作品（1）

色彩的色差是 4~6 度之间的中对比，就形成了中中调。中中调色彩柔和、明确，情感表达鲜明、坚定。

如果画面中的色彩大部分是中灰色，加入黑色、白色，形成明度色差 6 度以上的强对比，就为中长调。中长调画面色彩明朗、悦目、厚重。

图 4-39 是中调的三个调性示意图，分别是中长调、中中调、中短调。

(a) 中长调　　　　　　　　(b) 中中调　　　　　　　　(c) 中短调

图 4-39　中调的三个调性

（7）低调。在一个画面中或一个连续影像中，大部分的色彩集中在明度轴的下半部分，在黑色与深灰色的区域，这种较暗、较深的画面被称为低调，如图 4-40 所示，展示了丹麦数字艺术家莫滕·拉斯科根的作品。

图 4-40　莫滕·拉斯科根的作品（2）

如果画面中的色彩大部分是黑色和深灰色，其他色彩是中灰色，画面中色彩的色差是

3 度以内的弱对比,就形成了低短调。低短调画面低沉、忧郁、孤寂。

如果画面中的色彩大部分是黑色和深灰色,其他色彩位于明度轴的中部或上部,画面中色彩的色差是 4~6 度之间的中对比,就形成了低中调。低中调画面深沉、阴郁,情感保守、内敛。

如果画面中的色彩大部分是黑色和深灰色,加入白色,或接近于白色的浅色,形成明度色差 6 度以上的强对比,就为低长调。低长调画面在深沉中具有爆发力。

图 4-41 是低调的三个调性示意图,分别是低短调、低中调、低长调。

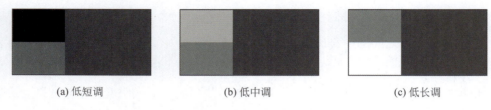

(a) 低短调　　　　　　　(b) 低中调　　　　　　　(c) 低长调

图 4-41　低调的三个调性

综上所述,画面中面积大的色彩形成色调色,面积小的点缀色与色调色之间的色差塑造出画面不同的视觉张力,形成图 4-42 中的 9 种明度色调,不同的色调传达出不同的情感和情绪。

图 4-42　9 种明度色调

3. 纯度调性

在一个画面中或一个连续影像中,色彩的鲜艳度、柔和度、含灰度成为主要调性,承担塑造氛围,传达情感的主要任务,这种画面的色彩特点构成纯度为主的调性,如图 4-43

所示，迈克·温克尔曼的作品中有高纯度的黄色、绿色、红色，中纯度的紫色、蓝色，鲜明的纯度对比成为作品主要的色彩特征。

红色是所有色相中饱和度最高的颜色，在色彩学中用红色表示纯度的最高值，黑色、白色表示纯度的最低值，从红色到黑色、白色的色彩变化构成纯度轴，如图4-44所示，某一颜色的色相和接近该色色相的颜色是高纯度色彩，黑色、白色、灰色和接近黑色、白色、灰色的颜色是低纯度色彩，介于高纯度色彩和低纯度色彩之间的是中纯度色彩。

图4-43　迈克·温克尔曼的作品（3）

图4-44　纯度轴

（1）纯度弱对比。把同一画面或一段连续影像中的色彩对应在纯度轴上，纯度色差在3度以内的是纯度的弱对比。纯度相近的色彩个性较为统一，易于塑造单一的情感特征。

（2）纯度中对比。把同一画面或一段连续影像中的色彩对应在纯度轴上，纯度色差在4~6度之间的是纯度的中对比。纯度有差异的色彩易于形成较为明快的调性，也易于让纯度低的色彩与纯度高的色彩相互衬托，形成视觉中心。

（3）纯度强对比。把同一画面或一段连续影像中的色彩对应在纯度轴上，纯度色差在6度以上的是纯度的强对比。纯度差异较大的色彩易于营造冲突感和戏剧性。

如图4-45所示，红、绿、蓝三色纯度接近，形成纯度弱对比。纯度较高的红、黄两色与背景纯度较低的蓝色形成纯度中对比。纯度高的红、黄两色与无彩色黑、白形成纯度强对比。

（4）鲜调。在一个画面中或一个连续影像中，大部分的色彩集中在纯度轴的上半部分，鲜艳或较为鲜艳的色彩区域，这样以高纯度为主的画面被称为鲜调。

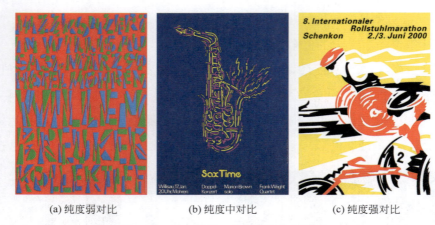

(a) 纯度弱对比　　　　(b) 纯度中对比　　　　(c) 纯度强对比

图 4-45　尼古拉斯·卓思乐的作品（6）

如果画面中的色彩都是鲜艳的色彩，或较为鲜艳的色彩，它们的纯度色差是 3 度以内的弱对比，就形成了鲜弱调。鲜弱调画面鲜艳、明丽、醒目，更具刺激性和野性，但不够优雅。

如果画面中的色彩大部分是鲜艳的色彩，或较为鲜艳的色彩，其他色彩是纯度轴中部的中纯度色彩，与鲜艳色调的纯度色差是 4~6 度之间的中对比，就形成了鲜中调。鲜中调明丽、爽利，中纯度色彩给予画面更多的厚重感。

如果画面中的色彩大部分是鲜艳的色彩，或较为鲜艳的色彩，其他色彩是纯度轴上的低纯度色彩，与鲜艳色调的纯度色差是 6 度以上的强对比，就形成了鲜强调。鲜强调画中的鲜调和灰调形成对比，有较强的视觉张力。

图 4-46 是鲜调的三个调性示意图，分别是鲜弱调、鲜中调、鲜强调。

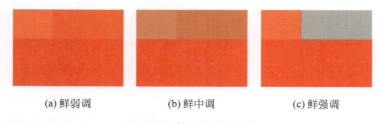

(a) 鲜弱调　　　　(b) 鲜中调　　　　(c) 鲜强调

图 4-46　鲜调的三个调性

（5）中调。在一个画面中或一个连续影像中，大部分色彩集中在纯度轴的中部，这种以中纯度为主的画面被称为中调，是最常见的纯度调性。

如果画面中的色彩都由中纯度色彩构成，色彩之间的纯度色差是 3 度以内的弱对比，就形成了中弱调。中弱调画面色彩较为柔和，视觉上较为舒适。

如果画面中的色彩大部分是中纯度色彩，其他色彩位于纯度下半轴，画面中色彩的纯

度色差是 4~6 度之间的中对比，就形成了中中调。中中调画面色彩柔和、优雅，情感表达较为鲜明、坚定。

如果画面中的色彩大部分是中纯度色彩，其他色彩位于纯度上半轴，形成纯度色差在 6 度以上的强对比，就为中强调。中强调画面色彩明朗、悦目，有一定的力量感。

图 4-47 是中调的三个调性示意图，分别是中弱调、中中调、中强调。

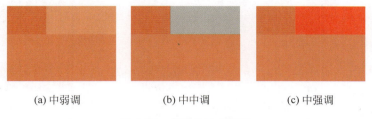

(a) 中弱调　　　　　　(b) 中中调　　　　　　(c) 中强调

图 4-47　中调的三个调性

（6）灰调。在一个画面中或一个连续影像中，大部分的色彩集中在纯度轴的下半部分——灰色和接近灰色的区域，这种色彩调性被称为灰调。

如果画面中的色彩都是灰色和接近灰色的颜色，色彩的纯度色差是 3 度以内的弱对比，就形成了灰弱调。灰弱调朴素、内敛、低调，也容易显得黯淡无力。

如果画面中的色彩大部分是灰色和接近灰色的颜色，其他色彩位于纯度轴的中部，画面中色彩的纯度色差是 4~6 度之间的中对比，就形成了灰中调。灰中调含蓄、柔和、优雅。

如果画面中的色彩大部分是灰色和接近灰色的颜色，加入鲜艳色，或接近于鲜艳的颜色，形成纯度色差 6 度以上的强对比，就形成灰强调。灰强调柔和、优雅，并有一定的爆发力，少量的鲜艳色往往形成画面强调的重点。

图 4-48 是灰调的三个调性示意图，分别是灰弱调、灰中调、灰强调。

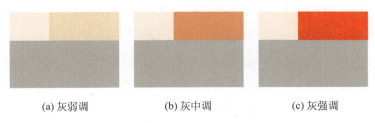

(a) 灰弱调　　　　　　(b) 灰中调　　　　　　(c) 灰强调

图 4-48　灰调的三个调性

综上所述，学习控制纯度比例，纯度一致或相近的色彩度占比较大形成画面的色调色，占比较小的色彩形成点缀色，色调色与点缀色之间的纯度色差塑造出不同的视觉张力，如图 4-49 所示，不同的纯度色调传达出不同的情感和情绪。

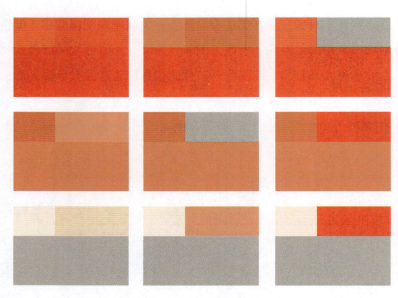

图 4-49 9 种纯度色调

4.4 色彩错视

色彩错视是人们在观察色彩的过程中产生的一些视觉错误，与光线传播，人眼的生理局限，以及不同色彩之间的对比度有关。色彩错视有时会干扰观察者的判断力，有时可以弥补实际造型的不足。在学习色彩的过程中，既要排除错视带来的视觉干扰，也要利用错视产生的特殊视觉效果。

4.4.1 色彩的即时对比

色彩形象出现在同一时间、同一空间而产生的对比关系被称为即时对比。

即时对比在补色上尤其明显，两色的纯度会显得更高，色相显得更鲜艳。红色与绿色同时出现，会感到红色更红，绿色更绿。橙色和蓝色同时出现，橙色显得更暖，蓝色更冷。黄色和紫色同时出现，黄色会显得更为耀眼明亮，紫色会显得更加华丽。

高纯度色彩与低纯度色彩即时对比时，高纯度色彩会显得更加艳丽，低纯度色彩显得更加灰暗。高明度色彩与低明度色彩即时对比时，高明度色彩显得更亮，低明度色彩显得更暗。深蓝底色上的天蓝色和黄色显得更鲜艳，天蓝色上的白色显得亮，红色显得更深更暗，如图 4-50 所示。

图 4-50　尼古拉斯·卓思乐的作品（7）

无彩度的黑、白、灰和有彩度色彩的即时对比，有彩度色彩不受影响，无彩度色彩会靠近有彩度色彩的补色。在红色上的黑色，黑色会有墨绿色的感觉；在橙色上的灰色，灰色会有蓝灰色的感觉，如图 4-51 所示。

图 4-51　无彩度、有彩度色彩的即时对比

4.4.2　色彩的连续对比

色彩形象按照时间前后出现的对比关系，被称为连续对比。

色彩的连续对比与视觉残像有关，眼睛看到物体，在视网膜上成像，物体消失后，视网膜上的影像不会马上消失，形成视觉余像或视觉暂留。看一个色彩的时间较长，给予眼睛的刺激较大时，拿走这个色彩，眼前会出现该色的生理补色。生理补色和色彩补色有一定的差别，色彩补色是指处于色相环上 180° 位置的色彩，生理补色是小于 180° 的色彩。例如，当人们长时间地观察一个红色后，眼前出现的视觉残像是介于蓝色和绿色之间的青色，而不是绿色。

先看到一种色彩再看到另外一种色彩，眼睛会把前一个色彩的生理补色加在后看到的色彩上。例如，先看红色，再看蓝色，蓝色会有绿色感，如表 4-1 所示，展示了色彩的连续对比产生的错视。前后两个色彩互为补色时，后看到的色彩会显得更加艳丽，补色中又

以红色和绿色的效果最为明显。

表 4-1 色彩连续对比表

先看的颜色	后看的颜色	对比后的影响	先看的颜色	后看的颜色	对比后的影响
红（蓝绿）	橙	黄味橙	绿（红紫）	红	紫味红
红（蓝绿）	黄	绿味黄	绿（红紫）	橙	红味橙
红（蓝绿）	绿	蓝味绿	绿（红紫）	黄	红味黄
红（蓝绿）	蓝	绿味蓝	绿（红紫）	蓝	紫味蓝
红（蓝绿）	紫	蓝味紫	绿（红紫）	紫	红味紫
橙（蓝紫）	红	紫味红	蓝（橙）	红	橙味红
橙（蓝紫）	黄	绿味黄	蓝（橙）	橙	黄味橙
橙（蓝紫）	绿	蓝味绿	蓝（橙）	黄	橙味黄
橙（蓝紫）	蓝	紫味蓝	蓝（橙）	绿	黄味绿
橙（蓝紫）	紫	蓝味紫	蓝（橙）	紫	红味紫
黄（紫红）	红	紫味红	紫（黄绿）	红	橙味红
黄（紫红）	橙	红味橙	紫（黄绿）	橙	黄味橙
黄（紫红）	绿	蓝味绿	紫（黄绿）	黄	绿味黄
黄（紫红）	蓝	紫味蓝	紫（黄绿）	绿	黄味绿
黄（紫红）	紫	蓝味紫	紫（黄绿）	蓝	绿味蓝

4.4.3 色彩的前进与后退

色彩前进与后退的错觉与传递色彩的光波长短有关，如图 4-52 所示，当大小一致、距离一样的红色和蓝色同时进入视觉系统，蓝色波长短，经过晶状体折射正好交于视网膜上。红色波长长，经过晶状体折射后交于视网膜之后，为了看清红色，晶状体变厚加大折射率，红色成像于视网膜上。加大折射率相当于加大入射角，相当于把红色前移，因此红色有前进感，蓝色相对于红色有后退感。波长长的暖色都有前进感，波长短的冷色都有后退感。

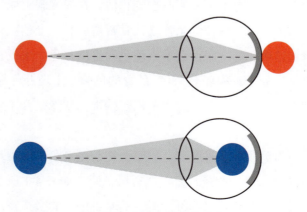

图 4-52 红色、蓝色的成像

色彩的前进与后退是相对的，还要受到周围的色彩影响。在即时对比中，明度对比是颜色产生前进与后退的主要原因。在深色背景下，浅色会更具前进感，深色会后退收缩。在浅色背景下，深色会更具前进感，浅色会后退收缩。其次还受纯度对比的影响，纯度高的鲜艳色彩更具前进感，纯度低的暗淡色彩会后退收缩。色相对比对色彩的前进与后退影响不大，如图4-53所示，不同背景色色彩的前进与后退。

掌握色彩前进与后退的错视对我们正确使用色彩至关重要，要建立合理有序的视觉流程，往往要借助色彩的前进感与后退感。

图4-53　不同背景色上色彩的前进与后退

4.4.4　色彩的冷暖

色彩的波长不仅使色彩有前进、后退的感觉，还形成了色彩的冷、暖感觉。波长长、有前进感的红色、黄色、橙色给人温暖的感觉，被称为暖色。波长短、有后退感的蓝色、蓝绿、蓝紫色给人冰冷的感觉，被称为冷色。波长介于暖色、冷色之间的绿色、红紫色是中性色。暖色中的橙色明度介于红色和黄色之间，更具温暖的感觉，是暖极。蓝色是冷极。红紫、黄绿中性微暖，紫、绿中性微冷，如图4-54所示。

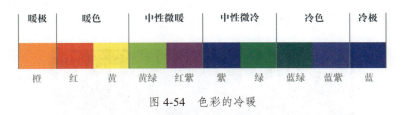

图4-54　色彩的冷暖

根据色彩的冷暖属性，可以营造不同冷暖对比的视觉效果。冷极的蓝色和暖极的橙色可以形成冷暖的最强对比。冷极的蓝色和红、黄暖色可以形成冷暖强对比。同理，暖极的橙色和蓝紫、蓝绿冷色也可以构成冷暖强对比。暖极橙色和红、黄暖色，再加中性微冷的紫色、绿色构成冷暖中对比。同理，冷极蓝色和蓝紫、蓝绿冷色，再加中性微暖的红紫、黄绿，也是冷暖中对比。暖极橙色和红、黄暖色，冷极蓝色和蓝紫、蓝绿冷色，红、黄暖色和中性微暖的红紫、黄绿，冷色蓝紫、蓝绿和中性微冷的紫色、绿色，都是冷暖弱对比。

色彩的冷暖属性对人的影响很大，暖色使人血压升高，血流加快，产生兴奋、积极、

躁动的心理感觉。冷色使人血压下降，心跳平缓，产生镇静、消极、压抑的心理感觉。因此，色彩的冷暖被称为色彩三要素之外的第四个要素，在色彩应用中要从色相、明度、纯度、冷暖四个方面判断色彩的属性。

4.5 色彩通感

人的感觉器官——眼、鼻、口、耳，和人的触觉器官——手之间是互通、互动的，人的感觉——视觉、听觉、嗅觉、味觉、触觉之间也是互通互动的，它们之间相互影响，共同把感受传递给大脑的中枢神经，形成事物的综合印象。由色彩引起的视觉感受，再由视觉感受引起的其他器官感受被称为色彩通感。

4.5.1 色彩与听觉

音乐和色彩关系紧密，在文学作品中常常彼此借喻，它们都包含许多抽象元素，可以表达许多抽象思维。用色彩描述音乐感受，建立听觉和视觉之间的联系，被称为色听。

在音乐中，声音的高低、长短，旋律和节奏的变化都可以表达不同的情感。在视觉艺术中，色彩鲜艳、柔和、明亮、暗淡也可以表达不同的情感。色听就是把音乐组合的感觉"翻译"成不同情绪的色彩配置。例如，优美的小夜曲让人联想到明度适中的柔和色调，节奏鲜明的进行曲让人联想到明亮有力的纯色调。

表现音乐的旋律和节奏主要通过色彩的纯度、明度、色相、冷暖、面积五个要素的配置和配合进行综合表现。图4-55是尼古拉斯·卓思乐为爵士音乐节设计的抽象海报，通过色块的色相、明度、纯度、面积表现爵士乐的节奏感。

图4-55 尼古拉斯·卓思乐的作品（8）

4.5.2 色彩与味觉

色彩引起人的味觉反应与食物的固有色有一定的关联，例如没有成熟的果实——青

杏、绿桃，是酸涩的，其固有色青色和绿色在味觉上易于引起酸涩感。黄色和粉色让人联想到奶油和糖果，给人甜蜜的感觉。黑色、棕色、褐色让人联想到腐败的食物，有苦涩的感觉。红色和橙色是火的固有色，给人温暖的感觉，浓烈的红色和橙色有火辣辣的感觉，如果再加入与红色和橙色相对立的颜色，例如绿色，辣的感觉会更加强烈。

色彩引起的味觉通感在实际生活中的用途很大，比如在食品包装领域，尤其是快消的休闲类食品，产品外观能够引起人们的食欲，进而产生购买欲，色彩起到了决定性的作用。

除了包装色彩，在品牌形象中，标志的造型风格和配色也会给消费者一个既定的味觉感知，当这个味觉感知与产品特性相洽，会给产品和品牌带来巨大的无形资产，这就是"溢价效应"。例如，日本啤酒的第一品牌是麒麟啤酒，标志采用中国传统纹样麒麟，由金色、普兰、浅灰、深红四色构成，不同产品线的标志色彩面积略有不同。产品的包装以金色、灰色等中性色为主，给人古典、矜贵的感觉，如图 4-56 所示。

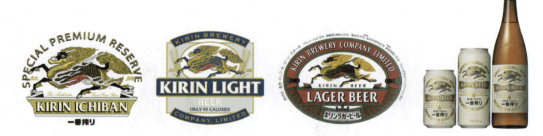

图 4-56　麒麟啤酒的标志和包装

麒麟啤酒的竞争对手是日本第二大啤酒品牌朝日啤酒，标志采用倾斜向上的英文字标，色彩取"朝日"的含义，以红色为主色调，如图 4-57 所示。

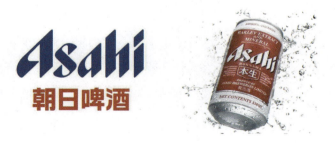

图 4-57　朝日啤酒的标志和包装

多年来，麒麟啤酒一直以强大的优势占据日本啤酒的半壁江山，无法撼动。20 世纪 90 年代，日本商务部去掉日本市场最强的三大品牌麒麟、朝日、札幌的外包装，送到啤酒之乡德国进行品鉴，结论出乎意料，得分最高的是朝日啤酒，被认为是三个品牌中最地道的啤酒。排名第二的是札幌啤酒，其味道被认为是加以改良的啤酒口味，改良较为成

功。排名最后的是麒麟啤酒，被认为味道较为怪异。日本商务部在报纸上刊登了这一结果，舆论认为势必会影响麒麟啤酒的市场占有率，然而出乎意料的是麒麟啤酒依然雄踞销售量首位，丝毫没有撼动其商业地位。这一现象引起了日本心理学相关机构的注意，在将近一年的调查和深访调研中得出了如下结论。

消费者认为麒麟啤酒是地道的啤酒口味，醇厚且有苦涩的口感，而这种醇厚和苦涩感竟然来自麒麟啤酒的视觉形象，中国传统纹样的麒麟，以金色、普兰、浅灰、深红为四色标志，其金色、灰色为主的包装给人古典、保守、男性化的感觉，而这些视觉感受正是啤酒给予消费者的既定感受。

消费者认为第二品牌的朝日啤酒口味单薄，口感偏甜，有水果的味道，适合女性饮用，而这种甜甜的果味竟然也来源于朝日啤酒的视觉形象，朝日的名称，大面积的红色，现代感较强的英文标志都给人年轻、现代、积极进取的心理暗示，而这些感觉恰恰不是啤酒给予大众的感受。

调研结果公布后，朝日啤酒改变了产品包装，但和麒麟啤酒相比还有时尚、潮流的感觉，如图 4-58 所示。

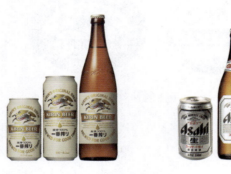

图 4-58 麒麟啤酒和朝日啤酒的改良包装

在调研中，曾询问消费者是否知道日本商务部公布的啤酒口感的排名，大部分的消费者表示在报纸上看到了这个结论。那么为什么还要选择麒麟啤酒呢？有消费者表示自己也不知道为什么，有的时候看到别的品牌的啤酒广告就会想喝麒麟啤酒。由此可见，视觉形象和色彩对于人的味觉有很大的影响力。

4.5.3 色彩与嗅觉

色觉与嗅觉的关系大致与味觉相同，与气味来源的物体的固有色有关。当提到某一种气味会联想到生活中的某样物品，再由某种物品联想到某种色彩。

通常情况下暖色的红、橙、黄色系使人联想到可口的食物，有香味的感受。棕色系使

人联想到蛋白质烤焦的味道，有香味，也有焦味，还有苦涩的味道。褐色、蓝灰色、灰绿色等浊色使人联想到腐败的食物，有臭味的感觉。

日本色彩学家曾经做过关于色彩嗅觉的实验，实验结论如下：橙色有柠檬味的感受，黄色有薄荷味的感受，暗紫色有煤油味的感受，绿色有花露水味的感受，深褐色有腐败味的感受。可见色彩的味觉感受主要来源于生活经验，有些体验是共性化的，有些体验不同民族不同地域会有不同的联想。

图4-59是迪奥品牌推出的五种"毒药"香水，蓝色是优雅香型，紫色是神秘的东方香型，红色是馥郁香型，白色是冷香型，绿色是清淡香型，每种香型都和其对应的色彩感觉一致。

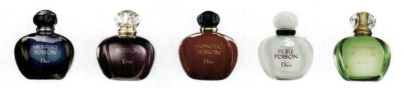

图4-59 迪奥品牌的"毒药"香水

4.5.4 色彩与触觉

观察色彩时，会对物体的材料、质感也形成一定的判断，这一判断往往不依赖于手的触摸，在触觉做出判断之前，眼睛就结合视觉经验得出了一定的结论，手的触感往往是验证眼睛的结论。色彩的触觉主要是对轻重、软硬、干湿的预见性判断。

色彩的轻重感觉受明度影响最大，其次是冷暖，然后是纯度。总体来说浅色显得轻盈，深色显得沉重。明度近似的色彩，冷色显得较为轻盈，暖色显得较重。明度、冷暖近似的色彩，清色显得轻盈，浊色显得沉重。色相对色彩的轻重影响不大。

夏季，人们通常会选择浅色服饰，蓝色、绿色的冷色或者中性色显得轻薄透气，干净、明亮的浅蓝色、浅绿色最为适宜。冬季，深色和暖色的服饰显得更厚重，保暖性更佳，尤其是深色、暖色、浊色系，例如驼色、棕色、褐色系常常更吸引人。

色彩的轻重给人的心理暗示效果较为显著。20世纪70年代，国际贸易的运输吞吐量飙升，从事集装箱搬运的码头工人在日常工作中感觉劳累、困乏，心理疾病发病率日渐增多，一家运输公司请心理学家给工人进行心理咨询，心理学家进入港口和码头时发现成百上千的黑色集装箱堆积在一起，工作环境十分压抑，就向有关部门建议把集装箱的颜色改成彩色的，尤其要使用明亮的颜色，有关部门接受了这一建议，橙色、蓝色、黄色成为集装箱最主要的色彩。在这一改变之后，码头工人的精神状态随之好转，劳累、疲惫、焦虑、紧张等心理问题得到了一定缓解。通过这个案例不难看出，黑色给人沉重感，心理重

量远远超过实际重量，橙色、蓝色、黄色等明亮的浅色产生的心理重量小于实际重量，能有效缓解工作量的心理预期。同时，明亮的色彩也让工作环境更为轻松、活泼、舒适，有效缓解紧张、焦虑的工作状态，如图4-60所示。

图4-60　集装箱的色彩

色彩的软硬感觉受明度影响最大，其次是纯度，然后是冷暖。浅色显得柔软，深色显得硬朗。明度相近的色彩，纯度高的清色显得硬，纯度低的浊色显得柔软。明度和纯度相近的色彩，冷色显得硬，暖色显得柔软。色相对色彩的软硬影响不大。在产品包装领域，纸巾、化妆棉等柔软的清洁用品常常采用浅蓝、粉色等中纯度的浅色，工业用品的包装常常采用深色，在外观上给予产品相符合的心理预期。

色彩的干湿感觉受冷暖影响最大，其次是纯度，然后是明度。暖色显得干燥，冷色显得湿润。冷暖近似的色彩，高纯度的色彩感觉干燥，低纯度的色彩感觉潮湿。纯度近似的色彩，浅色显得干燥，深色显得湿润。在地图上，通常使用深浅不一的蓝色表现某一地区的降水量，用红色、橙色、黄色表现某一地区的干旱情况，如图4-61所示。

对色彩的轻重、软硬、干湿的掌握有利于利用色彩表现质感。

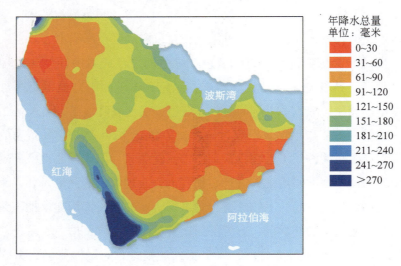

图4-61　阿拉伯半岛年平均降水量图

4.6 色彩训练

4.6.1 采集重构训练

采集现实生活中的优美配色,可以是人物、景物、静物等各种题材,也可以是绘画、摄影、静态、动态等各种形式,分析配色方案,提取其中的色彩元素,并重新应用这些色彩元素完成作品。色彩元素提取准确,应用合理,重构作品有一定的审美价值。

训练目的:培养观察色彩、发现色彩、积累色彩的良好习惯,培养分析色彩、应用色彩的能力,如图 4-62 所示。

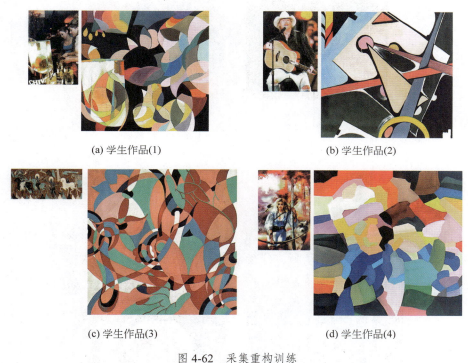

(a) 学生作品(1) (b) 学生作品(2)

(c) 学生作品(3) (d) 学生作品(4)

图 4-62 采集重构训练

4.6.2 分裂补色训练

选择一对补色,加入其中一色的同类色、类似色、邻近色、中差色、对比色,构成三色或三色以上的配色方案,并应用配色方案完成作品。色彩选择准确,应用灵活,配色方案有一定的审美价值。

训练目的:提升色彩审美能力,应用能力,了解色彩对比与协调之间的关系,掌握色彩协调的原理,培养个人风格,从一般性配色逐渐向个性化配色转化,如图 4-63 所示。

(a) 学生作品(1)　　　　　(b) 学生作品(2)

(c) 学生作品(3)　　　　　(d) 学生作品(4)

图 4-63　分裂补色训练

4.6.3　明度色阶训练

选择任意一个色彩或多个色彩，混合黑色、白色，构成该色的色彩梯度，并用色彩梯度表现视觉形象。色彩梯度层次清晰，分布合理。

训练目的：提高眼睛对色阶的辨识能力，培养色彩视觉的敏锐性，如图 4-64 所示。

(a) 学生作品(1)　　　　　(b) 学生作品(2)

图 4-64　明度色阶训练

4.6.4 明度调性训练

使用黑色、白色、灰色表现明度的高短调、高中调、高长调、中短调、中中调、中长调、低短调、低中调、低长调 9 种色调。调性准确，色彩和谐，有审美价值。

训练目的：提高眼睛对色彩明度的辨识能力，如图 4-65 所示。

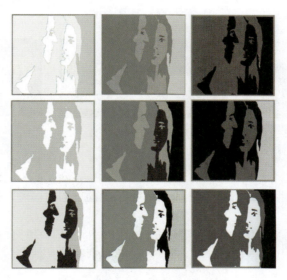

图 4-65　明度调性训练

4.6.5 色彩冷暖训练

选定色彩，在冷暖最强对比、冷暖强对比、冷暖中对比、冷暖弱对比中选择 4~6 种配色方案完成作品。调性准确，色彩和谐，有审美价值。

训练目的：运用色彩控制冷暖关系，表现情感，如图 4-66 所示。

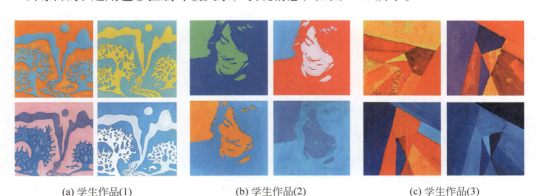

(a) 学生作品(1)　　　　　(b) 学生作品(2)　　　　　(c) 学生作品(3)

图 4-66　色彩冷暖训练

4.6.6　色听训练

选择4首不同风格的单曲,或选择4种不同的音乐风格(类型风格包括民乐、通俗音乐、摇滚乐、交响乐;情感风格包括轻快、激昂、抒情、忧伤),运用抽象造型与色彩表现音乐的节奏、旋律和情感内涵。风格准确,色彩和谐,有一定的审美价值。

训练目的:能够运用色彩表现不同情感,如图4-67所示。

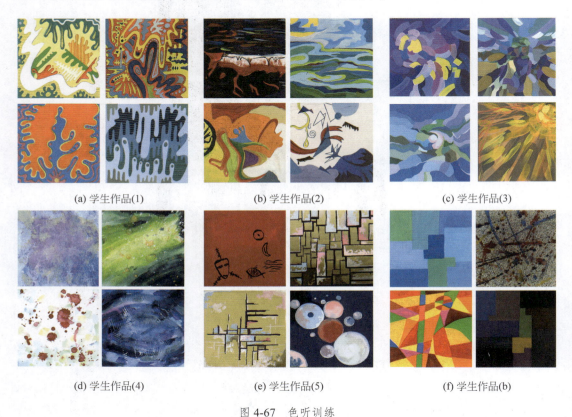

(a) 学生作品(1)　　　(b) 学生作品(2)　　　(c) 学生作品(3)

(d) 学生作品(4)　　　(e) 学生作品(5)　　　(f) 学生作品(b)

图 4-67　色听训练

4.6.7　色彩通感训练

任选下列一组词汇,运用色彩与抽象形态表现词汇内涵。

训练目的:学习运用色彩表达情感,能够有效组织色调,控制色彩的面积表现节奏感,提高色彩表现力,提升色彩的控制能力,如图4-68所示。

① 酸、甜、苦、辣、咸、腥;② 矿泉水、果汁、咖啡、茶;③ 早晨、黄昏、正午、夜晚;④ 春、夏、秋、冬;⑤ 男、女、老、少;⑥ 喜、怒、哀、乐;⑦ 兴奋、郁闷、平静、烦乱;⑧ 浪漫、理智、激昂、平淡;⑨ 华丽、朴素、雅致、凝重;⑩ 神秘、幼稚、

平凡、高贵;⑪庄严、亲切、朴实、绚丽。

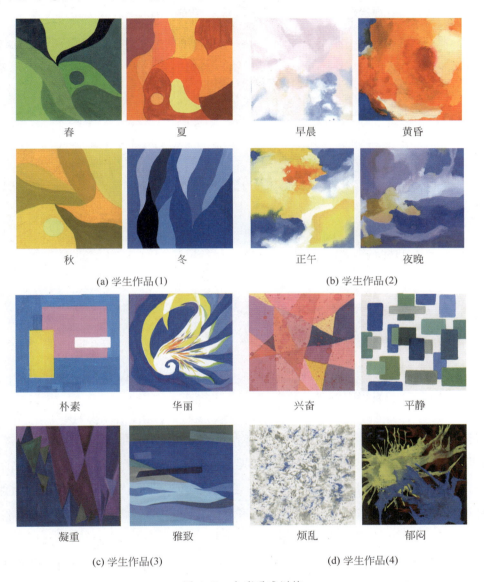

图 4-68 色彩通感训练

第 5 章

思维方法与训练

5.1 风格化与图像处理

风格通常是被用来形容独树一帜的事物特色，常用在文学、音乐、舞蹈、美术等领域中，学者们使用这个概念来区分作品的差异。就美学观点而言，风格就是艺术设计的框架，一直都是表达的一种形式。"风格"一般指艺术品里特殊而优越的形式与独到的特色，借由时间的累积渐渐形成永恒的价值（如中古世纪的文艺复兴创作、巴洛克浮夸装饰的创作）。继承风格中的特征规则是呈现相同样式风格的重要手段。然而，因为时空的改变，延续的规则也会与时俱进。风格在很大程度上受到了文化和地域的影响。规则与继承之间在结构上是层状结构，不同的规则会产生交流与碰撞。

风格化的美术作品核心是表现创作者的主观设计、情感表达与元素隐喻设定等方面。以插画的创作手法运用为例，可以分为两种类型：其一，单纯展现插画的视觉传达性，运用某种风格手法增加画面装饰性和视觉表现力，图 5-1 的两幅插画作品出自"新艺术"运动代表人物阿尔丰斯·穆夏（Alphonse Maria Mucha）的插画作品，作品中运用卷曲、精致的装饰性元素增加画面的氛围与表现感；其二，根据某种风格思想特征与艺术特征将创作手法升华到插画作品的现实与社会主体内容当中，透过视觉表层深入作品内涵。

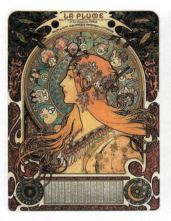

图 5-1　阿尔丰斯·穆夏的插画作品

5.1.1　风格化

风格化（stylized）意为用一种有态度的、非写实的方法进行描绘的一种表达方式。从视觉艺术的角度来看，很多视觉元素都是基于风格化这个概念。从家具设计到服装、从建筑艺术到电子艺术，环顾四周观察一下风格化的图像无处不在。视觉艺术的基础特性之一就是它具象化或风格化的程度。

纵观历史，艺术家们遵循不同的哲学思想，以各种不同的媒介和风格进行艺术创作。不同的艺术风格通常被打上某种"艺术运动"的标签而进行组合划分，例如，立体主义（cubism），如图 5-2 所示；印象主义（impressionism），如图 5-3 所示；达达主义（dada），

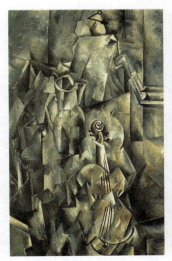

图 5-2　立体主义，乔治·布拉克的绘画作品

如图 5-4 示；波普艺术（pop art），如图 5-5 所示；表现主义（expressionism），如图 5-6 所示；象征主义（symbolism），如图 5-7 所示。

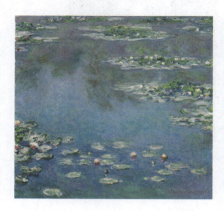

图 5-3　印象主义，莫奈的绘画作品

图 5-4　达达主义，马塞尔·杜尚的装置作品

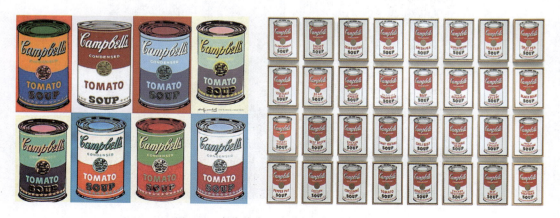

图 5-5　波普艺术，安迪·沃霍尔的作品

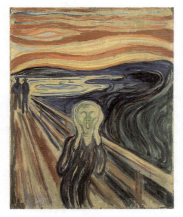
图 5-6 表现主义,爱德华·蒙克的绘画作品

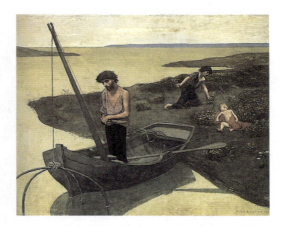
图 5-7 象征主义,皮埃尔·夏凡纳的绘画作品

5.1.2 风格化图像处理

风格化图像可以直接将特定的形式语言覆盖或映射到某个图像。形式语言可以是装饰性的也可以是创造性的,以便可以更好地烘托绘画对象或传达意义。

近年来,人工智能的飞速发展为风格化的图像处理注入惊人的效果。计算机在视觉领域处理取得了巨大突破,图像风格迁移成为计算机视觉领域的研究热点。其核心是将一张图像的风格迁移到另一张图像上。例如凡·高等名人的油画风格,或者一张卡通漫画的风格,甚至是毕加索抽象派的风格等。图像风格是基于卷积神经网络(convolutional neural networks,CNN)的高效参数纹理建模方法。图像风格迁移算法的出现,可以使短时间内生成一幅艺术大师的画作变为现实。由此,很多软件基于这种图片风格化的算法制作了苹果系统与安卓系统上的图片艺术化的 App,如 Prisma 和 Facetune 等,并风靡全球,如图 5-8 所示。

图 5-8 Prisma 和 Facetune 中实现的风格迁移效果图

5.1.3 风格化的创作方法

具象化还是风格化是艺术图像处理创作过程中常常需要考虑的问题。风格化，可以直接体现真实物体的外形，但要在形式语言上进行思考处理。具有象征性的形式语言能向观者传达由风格所传递的特定语言，美术风格可以通过多个维度划分，如极简、拼贴、复古、哥特、赛博朋克、魔幻风格等。当设计师利用风格化手法令人想起某个时期的风格时，风格化便可以带来文化、历史或怀旧的氛围。

平时可以多观察各种实物，尝试分析物体的形状、颜色、线条走势或肌理等，在基本绘画基础上有意识地进行巨大的改动。例如提取其物体的主要轮廓，将立体的物体平面化，使之降低真实度；也可以运用物体本身不存在的颜色去尝试变化而创造具有自己风格的画风。如果风格化与绘画形式语言有效结合来表现绘画对象，那么该图像应该是独具特色且具有高辨识度的，如图 5-9 所示，《纪念碑谷》运用极简、唯美的色彩搭建沉浸式的代入建筑空间，一度成为最热门的游戏。另一部由独立制作团队 Super Giant Games 发售的一款动作角色扮演游戏 *Hades* 则利用画中独特的视觉效果设计，将人物设计与美术巧妙结合，成为 2021 年游戏开发者优选奖最佳游戏奖的获得者，如图 5-10 所示。这些游戏的成功都离不开美术风格的功劳。

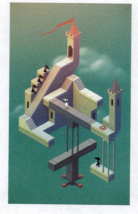

图 5-9　游戏《纪念碑谷》
　　　　游戏截图

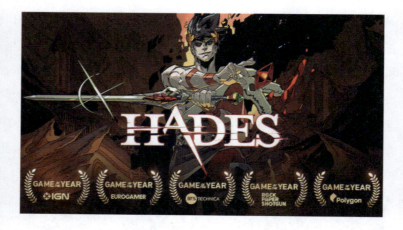

图 5-10　游戏 *Hades* 海报

此外，技术的发展也能更好地呈现风格化作品，如由渡边步执导的日本动画电影《海兽之子》为最大限度还原五十岚大介（Daisuke Lgarashi）原作漫画的美感，导演与制作团队打破常规流程选取了多种 2D 与 3D 技术的结合方法与渲染方式进行效果实验，最终形成了 2.5D 动画技术的艺术风格化表达，以独特的技术美学为观众呈现了一场视觉盛宴，

如图 5-11 所示。

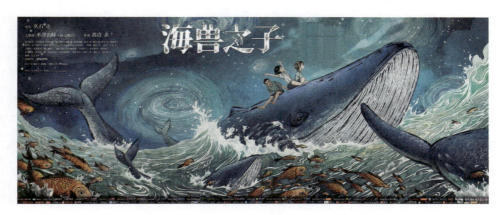

图 5-11　动画电影《海兽之子》电影海报

以下列举几种常见的设计风格。

1. 极简

极简通常可以造就力量与权威。即便是遵照实物外形的图像，通过极简风格的呈现也会显示出极大程度的风格化处理。如果风格化与极简图像绘画的形式语言能形成有力的结合，表现绘画对象的结构，那么这样的形状结构就可以形成非常有效的图形语言。例如，图 5-9 的游戏《纪念碑谷》中，设计师操控形式语言，使其能被辨识，促进图像的理解，游戏场景设计中对建筑进行的几何形简化，不但捕捉到了矛盾空间内结构及其外表的基本要素，还展现出一种强烈的风格感。图 5-12 中是波兰艺术家米哈尔·克拉斯诺波尔斯基（Michal Krasnopolski）给《大白鲨》《星球大战》《超人》设计的电影海报。通过极简的线条和象征的手法造就了与影片核心内容一致的形式通感。

(a)《大白鲨》　　　　　　(b)《星球大战》　　　　　　(c)《超人》

图 5-12　电影海报

2. 拼贴

拼贴一词来源于法语。立体主义艺术家乔治·布拉克（Georges Braque）和毕加索（Picasso）共同发明出"拼贴"这个词汇来描述将印刷品或照片粘贴组合在一个平面上的艺术创作手法。这种独特的方法在随后的发展中逐渐突破了平面和纸本的限制，木材、现成品等材料都被用来进行拼贴，在后来的达达主义、超现实主义和波普艺术家的作品中被频繁使用。图 5-13 是英国拼贴艺术家彼得·克拉克（Peter Clark）用地图、标签、杂志或废弃的门票创造出来的动物形象作品。其作品体现了将单一媒介（印刷品）变成具有个性、美和智慧的精美艺术品的能力。在当代，拼贴概念还广泛应用于平面艺术以外的其他领域，包括影像、音乐、时尚设计以及建筑学当中。5G 技术的驱动力下，为动态图形呈现手段和风格的多样化提供了更丰富的效果和可能性，动画、照片、插画和数字艺术结合起来的综合媒介的使用可以共同打造一种拼贴式的风格。这种拼贴风格可以共同向观众传达一个动态的故事或者信息，如图 5-14 所示。

图 5-13　英国拼贴艺术家彼得·克拉克的作品

图 5-14　混合媒介制作的拼贴动态图形截图

3. 故障艺术

从"人无完人"到"月有阴晴圆缺"，缺陷始终存在于身边。事物的残缺本身是一件让人伤感和遗憾的事，然而出于不同的原因，这些缺陷反而造就了许多无与伦比的艺术品，

如图5-15所示，意大利画家皮埃特罗·阿尼戈尼（Pietro Anigoni）的肖像画中，随意刻画的服装、发丝和女性精细描绘的面部五官形成鲜明对比，让画作更加动人。

这里所谓的"故障艺术"（glitch art）是指电子设备信号传输显示过程中出现的破碎、错乱、缺陷、颜色失真等的异常图像。设计师可以通过破坏数据或者人为操纵电子设备引发图像故障，并在此基础上再创作，追求图像生成过程中意外和偶然的技术显示故障所带来的科技感和未来感，故障图像变成了一种青年小众群体自我价值诉求的视觉表征。如今，故障艺术已经从小众群体的青年亚文化转变为大众商业广告图像的视觉语言，被许多前卫艺术家和青年设计师广泛接受并使用。[①] 从技术角度分析，故障艺术是从软件、游戏、图像、视频、音频及其他数字设备的错误运行或不稳定运行中产生的，是艺术家们通过捕获数字设备偶然发生故障或人为诱导设备产生故障的瞬间样态，以此进行审美再创作的结果。从艺术角度分析，故障艺术追求的是偶然性。图 5-16 是艺术家菲利普·斯蒂恩斯（Phillip Stearns）"计算纺织品（computational textiles）"故障艺术作品，利用故障艺术做的纺织品布料。

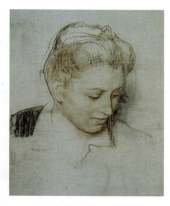

图 5-15　皮埃特罗·阿尼戈尼的作品

图 5-16　数字故障艺术家菲利普·斯蒂恩斯的作品

4. 蒸汽波

蒸汽波（vaporwave）于 21 世纪初诞生于互联网，是近年来流行的一门具有复古感和科技感，包含音乐和视觉文化的网络综合性艺术风格。它宣扬对复古潮流与过时技术的怀

① 王雪皎. 青年亚文化视角下的故障艺术美学风格探究 [J]. 包装工程 ,2020(14):278.

念，是近期网络青年亚文化的热门阵地之一。蒸汽波风格通常习惯采用 20 世纪 80—90 年代的科技产品元素（如老式台式计算机等）来还原 20 世纪末社会发展的繁荣状态，用复古的手法还原怀旧场景，其中也不乏故障风格的体现，如图 5-17 所示。

图 5-17　蒸汽波风格动态作品截图

5.2　影射、象征及隐喻

利用观者的文化、政治、历史和个人经验，合并或改变人们普遍认同的既定象征或影射意义，也是艺术家传达极具震撼力的信息的策略——其效果之所以触目惊心、威力无穷是因为他们不但需要进行独特的图形创新，更为重要的是，他们还需要利用根深蒂固的认识记忆以及社会观念，从而引发能令特定观众深度共鸣的夸张反应。

5.2.1　影射

影射指无须特别的深度会意，便能通过图形与特定的事物或经验产生联系，也叫索引。当特定事件或文化语境发生关联的视觉形式或风格可以用来创建一种形式语言，读者就可以较容易地认识或接受这类价值观和假设，如图 5-18 所示，在用图示符号表达电影创意的海报设计作品中，手指滴血的符号与钻石符号相结合；地球符号与水滴符号相结合，快速地让读者明白了海报电影的主题。

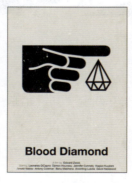

图 5-18　运用图示符号设计的电影海报

5.2.2 象征

象征指有些蕴含的意义只有在社会化的情况下才可以被人所理解的符号,社会群体必须参与其中才能理解其含义。象征中具有仪式性的深度和重要性,如图 5-19 和图 5-20 所示,源自故宫"雍正款画珐琅蝠纹葫芦式鼻烟壶"的"洗福禄"手工皂文创产品。因为"葫芦"与"福禄"谐音,因此一直作为传统的吉祥符号,象征吉祥如意。而手工皂的功能为清洁,与之结合可以让人联想到传统年俗"洗福禄":即旧时由于条件有限普通人家冬季不会天天洗澡,但是在春节前夕一定会进行沐浴,俗称"洗福禄",希望洗去一年的晦气。这便将传统的生活习俗体现在一件日用产品中,"清洗"的需求并没有变化,肥皂的功能也没有改变,但是通过视觉上的符号为普通的产品赋予了新的表意。

图 5-19 雍正款画珐琅蝠纹葫芦式鼻烟壶

图 5-20 洗福禄手工皂

5.2.3 隐喻

世界中充满了隐喻,隐喻作为一种修辞手法常常运用在文学作品、影视作品、政治演讲中等,人们早已习惯于它的存在。隐喻的使用核心是将人们熟悉与不熟悉的事情联系起来。视觉隐喻是通过视觉符号表达一种联想,让观看者用一种事物通过视觉方式去理解另外一种事物的认知过程。在艺术设计中,设计语言很多时候是联想的、隐喻的。如果能充分了解思维隐喻的"工作"方式,就能更深层次地把握设计的创造性语言,创造出更多情感化、人性化的设计。

数字媒介界面设计中的隐喻设计建立在用户本身的认知基础上,通过隐喻,用户将来源于真实世界中的各个方面映射到软件的对象上。隐喻悄悄存在于常见的界面设计中,界面中常见的文件夹符号,其设计源参考了真实的文件夹形状,也沿用了真实生活场景中文件夹的功能隐喻:用户可以将日常的资料进行分类整理,文件夹满了也可以对里面的文件进行清除。购物车的图标借鉴了人们熟悉的超市购物车的形象,隐喻了真实的超市里的购

物车的使用场景；可以随时将人们选好的物品放进去，也可以在结账前拿出自己不喜欢的物品等一系列行为操作。当移动互联网用户在界面中看见该图标的时候就很容易联想到超市购物车的功能；苹果计算机中的刻录图标源自烤面包机，其隐喻准确地传达出了烤与记录之间的场景关联；推特（Twitter）是美国社交网站的图标。这个图标隐喻的出发点是英语中的tweet是小鸟唱歌的意思。用户可以从一群叽叽喳喳的小鸟联想到自我抒发以及社交讨论的情景。所以在图标设计时，需要考虑到并使用大家普遍认可的隐喻图形，这样既可以获得使用者的共鸣也可以避免操作中的困扰，如图5-21所示。

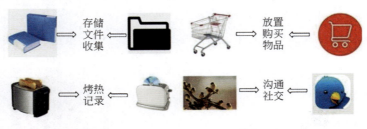

图5-21　文件、购买、刻录、推特图标

5.3　文化符号化的表达

5.3.1　符号的力量

每种文化的形成都离不开时间和人类思想的碰撞，文化符号语意在文化的形成和不断的变迁中也在不停地转化。现代符号学奠基者之一的美国人皮尔士（Peirce）把符号定义为"在某方面对某人来讲代表某物的东西"，他认为任何东西都可以充当符号，只要能对某人意味着什么。皮尔士提出了符号的三分模式，认为每一个符号都由三要素组成，即所指项、代表项和解释项，如图5-22（a）所示。符号代表项即符号的载体，图5-22（a）中是中国传统的装饰结，符号所指项是符号所表达的概念，吉祥平安；解释项是指人们看到这一符号时大脑中的思想或概念，图5-22（a）是一个可以表达吉祥平安的饰品，这是符号所指向的正确解释。然而对中国文化不了解的人可能就不会想到"吉祥平安"之类的解释。因此只有当解释项与所指项匹配的时候，才可以正确地体会到符号所传达的内涵。文化符号最基本的特征就是其表达的是某种文化的内涵和意义，而文化的复杂性决定了文化符号的解释项不会是一种单一的表达，符号的意义与社会文化和意识形态等方面有紧密的联系，一个文化符号在不同语境下可能会用于表达一种甚至多种意义，在不同需求场景下解释项也可以变成符号而成为一个新的符号的代表项，形成符号所指的多样性，引起语意的演变，从而创造出意义繁多、内涵丰富的文化符号，如图5-22（b）所示。

图 5-22　中国结的符号语意

以下是几个在不同文化背景下所产生的符号。

（1）具有符号特征的岩画在世界各处以相似的形式出现，古人在岩石上磨刻和涂画来描绘人类的生产方式和生活内容。广西崇左明江花山岩画有 2000 多年的历史，花山岩画中绘有人物 1900 多个，另有众多神秘的动物、铜鼓（或铜锣）、环首刀等图形。这些图形可能是一场祭祀活动仪式的记录，是巫术文化的遗迹，如图 5-23 所示。

图 5-23　广西崇左明江花山岩画

（2）苏美尔象形文字是历史上两河流域（幼发拉底河和底格里斯河中下游）早期的定居民族苏美尔人将图形符号固定下来形成的文字，他们发明了楔形文字。该文字用三角形尖头的芦苇秆刻写在泥板上，为目前公认的最早的文字记录。目前所见最早的楔形文字泥板出土于今伊拉克南部苏美尔人建立的乌鲁克城邦遗址。这些文字书写于公元前 32—30 世纪，如图 5-24 所示。[1]

[1] 孙宝国. 跨文化传播视域下楔形文字兴衰考略 [J]. 文化与传播, 2021(2):6.

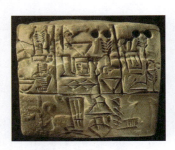

图 5-24　苏美尔原始楔形文字

（3）大约从 19 世纪 80 年代到 20 世纪 40 年代，横穿美国铁路的流浪汉会在栅栏、人行道、路标和火车站上留下神秘的符号，供流浪汉同伴发现。这些被称为流浪汉标志的符号将为其他流浪汉旅行者提供重要的有用信息，包括城市的好客程度，潜在的休息和就餐地点，当地执法状况和施舍的最佳途径等。大多数流浪汉标志都是用粉笔、木炭棒或可能刻在地上的简单线条刻画。许多最常见的流浪汉标志都有地区差异，但精明的旅行者应该能够识别出它们的基本含义，如图 5-25 所示。随着时代的发展，这些神秘符号也在进行使用更新，例如"良好的 Wi-Fi"和"这里没有 Wi-Fi"等。

图 5-25　流浪汉标记和图标

5.3.2　汉字创意

文字作为人类特有的产物，是人们记录生活传递文明的重要载体，在当前社会背景下，其形式也发生着变化。文字已成为一种创作元素，被广泛运用于当代各种艺术领域。

《字绘中国》系列是由徐郑冰为主创，创作的系列中国特色汉字文化 IP 作品。作品选择图形填充汉字的基本表现方式，将历史、文化和传统融入字体中，以中国城市为根基进行创作。同时随着系列的不断延伸，系列作品表现形式也不断延展，突破了印刷材料等单一媒介的局限，与数字多媒体进行融合，开拓了数字展演形式，利用全媒体技术，通过汉字来展现各个城市之美，产生了《字绘中国》系列作品，如图 5-26 所示。

图 5-26 《字绘中国》系列作品

随着制作技术的不断发展，字体设计也为电视剧作品最终的视觉展示、风格统一、品质包装等提供助力。片头字体、片中字幕的合理化、艺术化运用，能够实现第一时间抓住观众眼球的设计目的。在当下视听新媒体时代，网络剧以其依托网络媒介的观看属性，受到广大年轻用户追捧，字体设计更趋向年轻人所喜爱的时尚感和多元化表达。虽然分属不同媒介，但电视剧与网络剧共同组成新时期剧集作品的主要形态，蕴含其中的字体设计以其兼具设计美学和剧集内容的双重属性，指向电视剧与网络剧之间可以相互通用的展示价值和商业潜力。

如图 5-27 所示，在网络电视剧《河神》的海报中，为突出"河神"的字体效果，选择性地借助曲线、亮度等制作技法调整文字的亮度，并增加其他辅助设计，通过不断调整水平比例和垂直比例的数值，实现附着于人脸并与皮肤纹理走势匹配的效果，凸显出字体的纹理感和质感，既与《河神》水的流动性特征相契合，又将年轻观众喜爱的男主角形象

图 5-27 剧集海报字体示意图

进行创意设计，打造与众不同的原创独特性；《我站在桥上看风景》的字体以手绘连笔书法形式呈现，但略带夸张的突出每个字的最后一笔，拉长或起伏等均体现出该剧的个性化视觉展示。在字体色彩设计的案例中，网络电视剧《白夜追凶》运用较为简约的处理手法，将"白夜"设置为白色，"追凶"设置为红色，凸显色彩固有属性和文化属性的表达；又如《那年花开月正圆》《长安十二时辰》及《爱上你治愈我》等，采用名家题字，图形化和书法感的结合均指向以书法作为创意本源的文化价值和美学传承。

5.3.3 信息图形设计

1. 信息图形可视化的定义

最早的信息可视化可以追溯到上千年前绘制在壁画上的地图，现今被人们最常使用的可视化图形是手机移动地图。人们已经用可视化来为自我服务，让生活更加便捷。可视化同时广泛地用在科学领域，自从 400 多年前望远镜问世以来，天文学家就一直在记录太阳黑子的活动，多名学者在观察太阳表面时留下了照片和手绘资料。伽利略（Galileo）作为其中的一员也记录下了他的观察结果。他用望远镜观测到太阳黑子的存在，并可视化地记录下来，为后人研究黑子的活动提供了有效的参考资料，因此数据的可视化历史其实也是科学史，如图 5-28 所示。

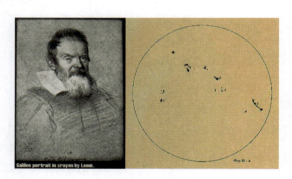

图 5-28　伽利略和其太阳黑子手绘记录

现在身处信息大爆炸的时代，信息图形可视化可以辅助人们理解复杂的数据概念以及事件的发生过程。因此，如何把大量的信息数据转换为人们易于理解的图形形式的研究越来越被人们重视。信息图形（infographic），又被称为信息图，是指数据、信息或知识用更加清晰的可视化模式和逻辑组织成可视化的表现形式。

2. 信息图形可视化的特点

信息图形设计是在信息基础上进行设计，它既是一门独立的学科，同时又具有极强的

跨学科特点。信息内容可以来源于各个专业门类，包括政治、经济、历史、文化新闻、科学技术、艺术等。因此，对于信息的表达方式并不拘泥于某一种设计门类，而是要根据信息内容选择更加有效、快捷、生动有趣的传递方式。

信息图形的传递手段包括平面设计、插画、交互设计、多媒体艺术、环境设计、展示设计、甚至装置艺术等很多的门类。如何把信息通过设计进行一种转化，把设计和信息进行一种结合，就需要运用到统计学、认知心理学、叙事逻辑架构设计原理、计算机技术等很多专业门类。因此，信息图形设计具有较强的跨学科属性。

信息图形根据可视化类型又可以分为动态可视化和静态可视化，其中包括表格、图形符号、图标、地图、图解、思维导图等。静态可视化的特点是实用性强，常见于公司数据处理、汇报以及财务部门的报表等。动态可视化是以静态可视化作为基础，而创造出动画的效果，具有较好的流畅性、连贯性以及趣味性。但无论是静态或是动态，信息图形设计的核心功能设计理念是使复杂的数据变得清晰易懂，将复杂的数据梳理成有条理的信息传递给有不同要求的受众。

3. 信息图形设计方法

（1）确定主题，选择正确图解类型。设计信息图的时候，首要选择一个最想要传达给观者的主题，思考怎样把该主题巧妙地表现出来。因为观者很难理解内容含糊的图文，因此在制作信息图时，设计者必须明确自己想要传达什么、想要让观者理解什么。例如图 5-29 中用可视化的方式展示了从 1985 年第 1 代乔丹运动鞋（Air Jordan）到 2021 年第 37 代乔丹运动鞋基本款式的设计造型变化。用户可以非常动态直观地看到每一代乔丹运动鞋在造型特点、售价和设计师上的不同信息。

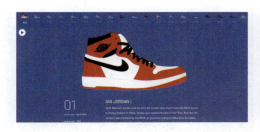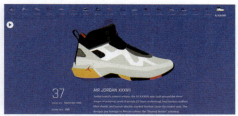

图 5-29　The Pudding 官网数据可视化案例

（2）思路清晰，优化数据信息。对信息进行化繁为简，化多为少的优化。要能准确地从庞大的信息中将真正必要的信息筛选出来，就需要对信息进行优先级分层，舍弃冗余的、阻碍意图的信息，信息图中保留的信息要能以最小的量产生最大的效果，以便对后期的信息呈现进行设计，让观者快速明白其中传达的意图。此外，要简化的不仅是信息，还

包括颜色、字体、字数、线条和排版等。例如在图 5-30 的设计案例中跟踪了美国 400 个城市的最高气温的数据变化，动态展示了城市、时间、温度等不同组合下的温度数据对比信息。在庞大且复杂的温度数据下，相关信息被简洁且具有逻辑的一一呈现给用户。

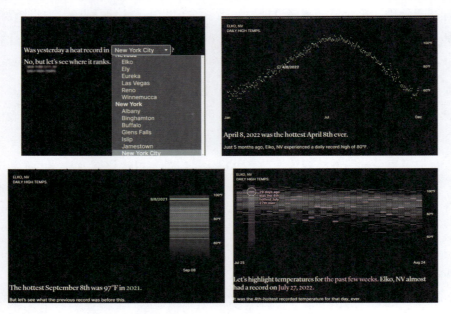

图 5-30　The Pudding 官网数据可视化案例

（3）艺术表现。在设计信息图时，设计者应充分利用人们的阅读习惯，注意实现移动的规律，通过创意的设计流程来营造出合理的逻辑框架，包括时间、空间和关联性等。图 5-31 中的两个作品来自"信息之美"大赛入围的获奖案例。设计师将常见的图表形式进行艺术化的再设计。

图 5-31　"信息之美"大赛入围案例

4. 信息图的制作工具

信息图制作软件工具非常多，常见的工具包括 Excel、PowerPoint（PPT）、Photoshop（PS）、Illustrator（AI）以及其他信息图制作软件等；同时，很多在线信息图制作网站也

简单易用，具体如下所示。

（1）http://visual.ly。visually 的构建基于信息图表的展示，这是一个出版商、设计师和研究人员进行沟通和交流的网站，如图 5-32 所示，它可以用来快速创建自定义个性化的数据可视化。通过该网站开发的工具，用户将能够在一个自动化服务中（这意味着用户只需要指定他们想要直观显示的信息类型）生成信息图表。网站提供了大量其他观者制作的信息图。

图 5-32　visually 网站

（2）https://vis.gl。vis.gl 是一套以 deck.gl 为核心的可组合、可交互操作的开放式地理可视化框架工具，如图 5-33 所示。该工具基于地理位置分析和呈现的 WebGL 可视化探索工具可以方便地对数据进行筛选和 3D 呈现。

图 5-33　vis.gl 网站

（3）https://www.rawgrapghs.io。RAWGraphs 是一个开放式的数据可视化框架，其目的是让复杂的数据可视化对每个人来说都变得容易。该项目由米兰理工学院的一组研究人员于 2013 年启动，最初的名称为 RAW。2017 年，该项目在私人支持下重新启动，将项目名称更改为 RAWGraphs，如图 5-34 所示。

2021 年 2 月 RAWGraphs 公开发布的新版本提供了一个模块化架构，由一个核心

JavaScript 库、一个可扩展的可视化模型库和一个用 React 编写的基于 Web 的 GUI 组成。用户可上传个性化的数据，然后通过拖曳生成可视化图，最后导出矢量 SVG 图像或位图 PNG 图像，将它们嵌入网页中，或者在矢量软件中继续加工。

图 5-34　RAWGraphs 网站

5. 信息图表基础类型

图表多用于将大量数据转化为易于阅读的图形，以便让数据之间的关系更易于理解。图表的核心目标是让观者获得比原始数据更快的读取速度，并且更容易洞察到数据背后的故事。不同的图表类型适用于不同的数据统计。例如，百分比的统计适用于饼状图或柱状图，而折线图适用于表现时间变化的数据信息。无论何种图表类型，大多数图表都具有共同特征，它们关注图形而不是文本；图表通常包含图形示例，包含图表中出现的变量（例如蓝色代表是，红色代表否，绿色代表不确定）。图表类型种类众多，常见的图表类型包括柱状图、饼状图和折线图，除此之外还有直方图、时间轴、圆环图和树状图等。设计师需要根据数据内容选择合适的图表进行表现以及艺术加工，下面介绍几个常见的图表类型。

（1）面积图（area graph）。当需要两个类别的数据进行叠加来表示一个有代表性的意义的时候就要用到面积图。例如代表某种品牌的服装与另一种品牌的服装的数据构成了一个完整的面积图，从而引起人们对于整体数据的关注。面积图往往强调随时间变化的数量，因此该图表强调整个趋势的总价值。

与折线图一样，面积图有 X 轴和 Y 轴。X 轴通常表示时间，Y 轴表示数据。当所有数据没有一个完整关系的时候，将不适用面积图而考虑折线图。在一个典型的面积图中，会看到一组数据被另一组数据所遮盖的相互关系，如图 5-35 所示。

（2）柱状图（bar chart）。柱状图的特点是由具有相同宽度的矩形条组成，其长度与它

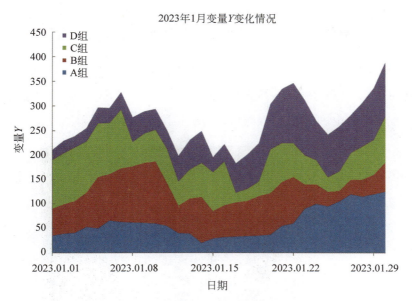

图 5-35 面积图示例

们所代表的数据成比例,每个条形都代表一个特定类别。它们通常显示一段时间内数据的更改或者项目之间的比较。常见不同类别沿着水平轴排列,而数据值按照垂直排列,图表中每个条形的长度与特定类别成比例。

一种特殊的柱状图变形体被称为堆叠柱形图,如图 5-36 所示,该图形中每个种类的每组数据点都堆叠在一起。这种图形类似于小型饼图,便于查看者能针对某一种类数据的子数据之间相互对比,以及不同种类数据之间的相互对比的展示。

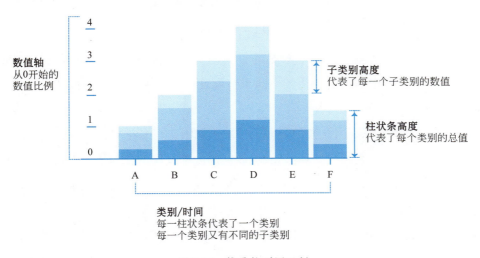

图 5-36 堆叠柱形图示例

(3)分区统计图(choropleth map)。最早的分区统计图可以追溯到 1826 年,法国数

学家查尔斯·杜平（Charles Dupin）推出了一张使用阴影来显示法国人识字情况分布的地图，这可能是第一张现代形式的分区统计图。

分区统计图的表示基于预先定义好的疆土边界，如州或县。通过颜色的设计可以更直观可视化地显示整个区域的分布。图 5-37 是《今日美国》（*USA Today*）所做的美国西部火灾区域预测。探索了美国西部的野火威胁，目的是让弱势群体了解风险，避免灾难。

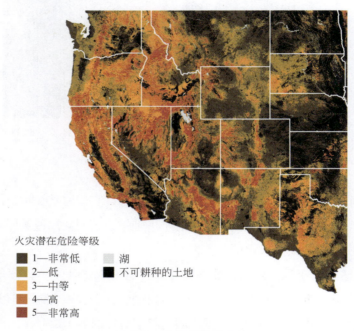

图 5-37　分区统计图示例

（4）鸡冠花图（coxcomb chart）。鸡冠花图也被称为玫瑰图，就是南丁格尔玫瑰图，极坐标区域图。该图来自克里米亚战争期间的护士弗罗伦斯·南丁格尔（Florence Nightingale），用以表达军医院士兵在不同季节死亡率变化的一种图表，它可以说是饼图的变体，使用圆部分的扇形面积而不是半径来表示死亡士兵的数量。因为该图表外形很像一朵绽放的玫瑰或鸡冠花，因此被称为南丁格尔玫瑰图或鸡冠花图，如图 5-38 所示。

鸡冠花图存在一个圆心，以扇区来展示数据的大小或比重，与传统的饼图不同的是鸡冠花图既可以使用扇区的面积来区分数据的大小，也可以使用不同扇区半径的长短来区分数据的大小。

鸡冠花图的一个问题是，很难看到细微的差异。但是该类型图又可以在没有任何装饰性元素的情况下，制作出漂亮的图像。所以鸡冠花图可以在不需要表达、提供确切的数字时给观众进行展示。

（5）热力图（heat map）。热力图是非常特殊的一种图，可以显示多个变量之间的差

第 5 章 思维方法与训练 131

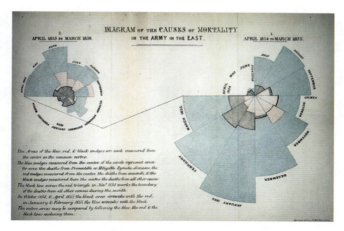

图 5-38 弗罗伦斯·南丁格尔所绘制原始图

异性和相关性。但所有热力图都是使用颜色来传达数据值之间的关系，适合表示连续的数值分布情况，可以做数据的预测统计。热力图可以很直观地传达出用户的喜好偏爱，或者某件事卷入的不同程度。可以用热力图表示网页浏览时候的热点区域、天气预报或道路的人流等，如图 5-39 所示。

图 5-39 热力图示例

（6）直方图（histogram）。直方图又被称为质量分布图，是一种由一系列高度不等的纵向条纹或线段表示数据分布情况的统计图表。直方图形状类似柱形图，它是柱形图的特殊形式，但是和柱形图的含义完全不同，柱形图属于条形图的垂直特殊形式，直方图一般用纵轴表示分布情况，横轴表示数据类型，是一种数值数据分布的精确图形表示。直方图包括频率数分布直方图和区域直方图两种。

直方图能够显示各组频率数或者数量分布的情况，易于展示各组之间不同值出现的频数或数量的差别，通过直方图能够观察和估计哪些数据比较集中，异常或者孤立的数据分布在何处。由于分组数据具有连续性，直方图的各矩形通常连续排列。直方图比较适合用于展示样本量较大的数据。

使用直方图时要注意的最重要事项之一是条柱宽度和其偏移量。由于每个条柱表示一

个值的范围，因此异常值可能会导致柱体的偏斜。直方图不适合于样本量较小的数据，因为这样会产生比较大的误差，降低可信度，这样就失去了统计的意义，如图 5-40 所示。

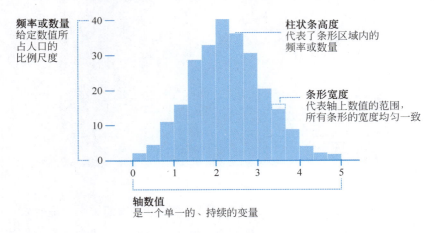

图 5-40　直方图示例

（7）主题河流图（the theme river）。主题河流图顾名思义就是形状像河流的图形，实际上是一种特殊的流图，它主要用来显示大量文档中与时间相关的模式、趋势和关系。表示事件或主题等在一段时间内的变化。主题河流中不同颜色的条带状河流分支编码了不同的事件或主题，河流分支的宽度编码了原数据集中的值。此外，原数据集中的时间属性，会映射到单个时间轴上，如图 5-41 所示。

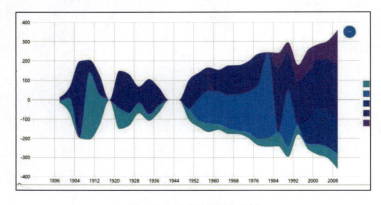

图 5-41　主题河流图示例

由于它是一个文本可视化，主题河流图特别适合演讲，新闻文章和其他重复出现的基于文本的主题。主题河流图的目标是通过向观众展示主题随时间的变化来识别趋势和模式。观众可以与主题河流图互动，以探索信息并发现趋势。

如图 5-42 所示这幅地图被誉为"有史以来绘制最好的统计图形"，它是由法国土木工程师约瑟夫·查尔斯·米纳德（Charles Joseph Minard）于 1869 年 11 月 20 日绘制发表。

该图描绘了拿破仑军队在 1812 年俄国战役中遭受的损失进程，对其进行了非常直观的展示。图的主干部分用今天的话来说是带状图，用来表示每个时刻、每个位置的军队人数，其中淡黄色的带状区域表示向莫斯科行进的军队，黑色的带状区域表示返回巴黎的军队，带状的宽度表示了当时军人的数量。

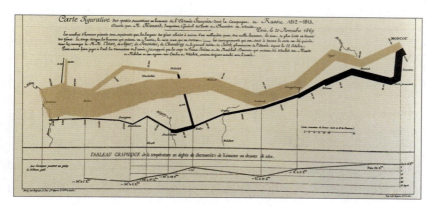

图 5-42　俄国战役中法军士兵连续损失的统计地图

6. 数据可视化资源

以下为一些可以寻找可视化案例的国外资源网站。

（1）https://pudding.cool。The Pudding 是一家数字出版物网站，里面有大量富有创意的可视化文章，通过可视化来呈现关于文化的思考与讨论，其中包括流行文化、社会热点、历史、经济等主题，如图 5-43 所示。

图 5-43　The Pudding 网站

（2）https://projects.fivethirtyeight.com。FiveThirtyEight 网站上也有很多优秀的数据可视化作品。该网站专注于美国民意调查分析，包括政治、经济、体育、科学等内容，可以找到相关内容的信息可视化作品，其作品具有强烈的品牌风格，而且内容能持续更新，如图 5-44 所示。

图 5-44　FiveThirtyEight 网站

（3）https://flowingdata.com。FLOWINGDATA 是一个博客，由设计师邱南森运营，上面持续发布了从统计图表、信息图表再到数据艺术的优秀可视化作品，且内容持续更新，如图 5-45 所示。

图 5-45　FLOWINGDATA 博客

5.4 思维方法训练

练习1：关系与意义。从周边环境中收集一系列形象。并把这些形象按照"影射""象征"及"隐喻"进行分类，将这些形象作为再设计的起点，赋予新的图像或符号含义，完成创意图形设计1~2张。

例如，二维码在再设计中可以"隐喻"为"消费"或"欲望"；春季的繁花图像可以象征"重生"或"生机盎然"；某八十年代的流行歌手头像可以影射怀旧、复古的流行文化等。

练习2：合成字训练。从字典中选择任意一个偏旁部首，然后和另外的汉字加以结合。二者的结合是创意所在，要求字体结构符合基本的构字法，在三个小时之内完成至少5个字的再造字（包括完整再造字的造型、注音以及释义），如图5-46所示。

图5-46 学生合成字作业

合成字可以从以下主题中选择。

（1）当下人们的生活状态（包括朋友、同学、社会的相互关系和热点话题）。

（2）过某个节日的心情。

（3）传统诗词的意境。

第 6 章

图 形 训 练

6.1 基于实物的图形训练

设计师每天都会以各种方式跟绘画打交道,可能是广告设计、游戏制作或者动画制作等项目。只有将绘画与创意达到融会贯通,学会对图形文字进行有效的处理,把绘画当作一种交流的渠道,才能真正掌握图形语言的魅力,从五花八门的美术设计风格中选择适合的视觉语言和表达方式。接下来将根据学生的实际案例作品,了解以绘画为开始的图形创作过程。

6.1.1 实物写生与二维表现

1. 实物写生

将写实的图形进行风格化的重新设计是非常重要的设计方法之一,这个练习的目的就是表现某个物体对象的本质特征并寻找物体可以传递其图形魅力的表达符号。

(1)任务。选择一件自己喜爱的物体,可以是任意有明确特征的实物如图 6-1 所示,通过写生绘画将其记录下来。选择标准一定是基于个人的喜爱或具有感受力的对象,这样

创作者更容易进入角色而主动创作。

（2）思考。把选择好的物件对象用写实的方式进行记录时思考最想要表现的是什么，怎么才能"绘画"它的形态特征，找到该对象的独特性。

（3）写生。对物件各方面形态特征的认识需要对细节的不断深入观察和详细描绘。这种深入描绘的目的，是为了让学生找到物体形态和结构的关系。在图6-2中，落地电风扇、舞蹈鞋、小型监视器甚至牙刷都可以作为学生感兴趣的物件。

图6-1　有明确特征的实物

图6-2　对选择的"物体"进行深入观察并详细描绘

2. 二维表现

（1）探索。在细致写生的基础之上，通过对图像的再创作，将物体的本质结构特征提取出来。学生们需要寻找独特而富有表现力的形式，用极简的句法传达相应的图形特点。主要留意物件轮廓的基本造型及其延伸的曲线，从而找到其最基本的表现形式。

可以通过使用Illustrator矢量绘图软件，从白与黑、黑与白之间营造变化，学生基于

"物件"的基本形,对其正形和负形的比例以及曲线间的粗细变化进行调整之后,基本可以确立一个或几个用以继续加工的图形,如图 6-3 所示。

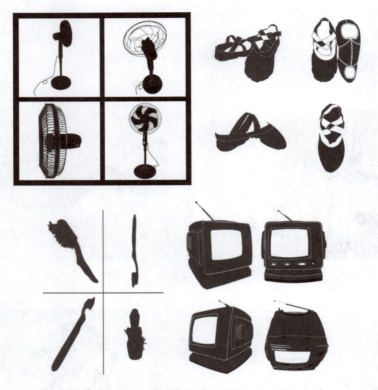

图 6-3　通过 Illustrator 软件对"物体"图形进行探索

（2）润饰与实验。选择最具"物件"特征的角度,修改细节和粗细关系,在图形上进行多种工具表现力的实验,力图从纹理、线条、图案、质感、肌理等多方面探索图形的多种表现形式。经过反复实验之后,找到一种或几种最具"物件"特征表现力的视觉语言,如图 6-4 所示。

6.1.2　动态图形表现

动态图形设计与平面设计在功能作用上保持一致,都具有信息呈现达到宣传效果的作用。动态图形设计在构图、色彩、文字上延续了平面设计特点,但是在平面的基础上增加了动态的形式和时间的维度。动态形式的加入使得平面设计在时间上和空间上开拓了更多的延展性,更关注叙事性、空间性以及声音元素的可视化,为设计师提供了更多的超越平面以外的发挥空间。

在熟练掌握 Illustrator 矢量绘图软件的基础上,学生可以在之前图形表现语言多样性

图 6-4 通过多种绘画工具对"物件"图形进行探索

挖掘的基础上,利用 After Effects 图形视频处理软件,尝试更加有趣味和巧妙的方法,将"物件"动态呈现出来。具有"物体"特征的图形可以通过动态设计变得富有变化,从而让图形在指示符号与表象符号间相互转换获得更多的视觉感染力。该动态图形设计的最终目的是传达设计者的思想和主题,动是为了丰富和增加其表现力,避免为了动而动,简单的、无目的的缩放、旋转只会让受众产生视觉上的混乱,从而画蛇添足。动态图形设计方法参看本章 6.3 节,基于软件 After Effects 的基础动态图形制作技巧可以参见本书第 7 章。

6.1.3 综合表现

对前一阶段的"物件"图形做进一步的筛选,进行综合加工处理。找到"物件"本身

或者延伸理念,将其化为艺术细胞注入一个主题当中。使其充分展示图形语言的魅力,并能够形成一个系列的作品。表现形式为静态和动态相结合。

作业:一组有主题的系列设计作品。

(1)学生作业1。物件:舞蹈鞋。创意主题:花店。学生作业如图6-5所示。

(a)静态相关设计作品呈现　　　　　　　　(b)动态海报设计截图

图6-5　学生作业(1)

(2)学生作业2。物件:电风扇。创意主题:与Netflix联名系列。学生作业2如图6-6所示。

(a)静态相关设计作品呈现

(b)动态海报设计截图

图6-6　学生作业(2)

(3)学生作业3。物件:牙刷。创意主题:创意海报设计。学生作业3如图6-7所示。

(a) 静态相关设计作品呈现

(b) 动态海报设计截图

图 6-7　学生作业（3）

（4）学生作业 4。物件：小型电视监视器。创意主题：数字媒体展览周边设计。学生作业 4 如图 6-8 所示。

(a) 静态相关设计作品呈现

(b) 动态海报设计截图

图 6-8　学生作业（4）

6.2 现代图形设计

19世纪中叶,机器大生产在全球范围内替代传统手工业,人们享受机器产出的廉价商品,同时也被产品的鄙陋所困扰,在此背景下,针对工业革命进程的设计学逐渐成为一门独立学科,登上历史舞台。在设计学发展的一百多年里,图形学逐渐脱离绘画成为设计学的基础,并影响二维、三维、视听各个视觉造型领域,涉及广告、影视、游戏、交互媒体、实景与数字、展览展示等各个专业,尤其是对数字媒体相关的创意、设计、制作领域的影响尤其深远。

现代图形设计属于造型艺术的范畴,但区别于绘画和美术,主要研究现代传媒领域中视觉元素的传播方法、传播途径和传播效果,研究人的视觉经验对视觉传播的推动与干扰,研究视觉元素的识别力、记忆力,以及对认知、心理、情绪、情感等方面的影响力。如果绘画和美术的核心是给予人们审美享受,现代图形承载的核心则是视觉传达——将思想、理念、信息经由视觉形象进行广泛、有效的传播。

现代图形设计在传播过程中除了造型和审美要求,还要具备创意和创新的特点。现代图形植根的土壤是信息"爆炸"、视觉"爆炸"的现代社会生活,如图6-9所示,长沙街道的夜景广告牌林立,这是当下人们目之所及接收的各种视觉化商业信息。除此之外,电影、电视、手机等现代数字媒体给予人们丰富的视觉体验,哪些视觉元素可以进入人们的视野与大脑?哪些视觉元素可以具备传播的功效?大部分的视觉形象、视觉影像会被眼睛和大脑筛选掉,留下来的是小部分。在这一小部分里能够影响心理和认知的更是少之又少,因此现代图形的最大特点是创新和创意,用创意方法达到视觉元素的创新,只有让人们感到耳目一新的视觉元素才有机会被眼睛看到,被大脑记忆。

图6-9 长沙街道夜景

现代图形设计是一门跨学科的课程,以造型艺术为基础,与光学、生理学、认知心理学、视觉心理学、消费心理学密不可分,因此在现代图形设计领域内不仅有图形学家、画家的研究成果,也有物理学家、生理学家、心理学家的卓越贡献。经过长期的设计实践,逐渐探索和积累出一些视觉创意的方法和技巧。

6.2.1 重像

重像是把不同的视觉元素按照一定的内在联系或外在的逻辑关系组合在一起的图像构造方法。

重像作为单纯的图像构造方法可以将任意视觉元素组合在一起,但是如果视觉元素之间具备一定的内容意义和逻辑关系,产生的视觉影响远远大于一加一等于二的组合方式。

一般来说,将不同的视觉元素建立重像关系,可以从两个层面考虑,一是不同视觉形象的造型有一定的相似性,例如内部结构有相似性,或者轮廓有相似性,如图 6-10 所示,环保公益广告将地球和点燃倒置的火柴进行重像,警示人们环境保护迫在眉睫,刻不容缓。地球的形状和火柴头的形状非常相似,给它们之间建立联系既有造型的连接点,也有公益广告主题的逻辑关系。二是内在逻辑有一定的共同性,造型相异或无关联,图 6-11 是世界和平主题的公益广告,骷髅与和平鸽在外形和内部结构上都没有相似性,但在呼吁世界和平的主题上有生与死的逻辑关系,有战争与和平的对立关系,这种既有矛盾又有联系的逻辑关系是可以被受众联想获得的,因此在建立重像关系时不觉得突兀。构建重像时,造型反差较大的视觉形象被某种内在逻辑构建在一起,在视觉上更具新颖的吸引力,更具想象的魅力。

图 6-10　德国设计师金特·凯泽的环保公益广告　　图 6-11　德国设计师金特·凯泽的和平公益广告

重像训练从造型的形式上可以分为部分重叠和轮廓重叠两种方式。

1. 部分重叠

一个视觉形象的局部和另外的视觉形象局部组合成新的视觉形象,或者一个视觉形象的局部被别的视觉形象替换构成新的视觉形象。图 6-12 是世界自然基金会环保广告《滥

杀》，主题是节约能源，呼吁人们当电器充满电后拔下电源，不仅节省电池寿命，还能减少电量的消耗，减少向大气中释放热能，防止全球气候变暖。从微观的层面看，小型电器电量达到 100% 后持续充电，每小时消耗 2.24 瓦特能量，是微不足道的，但是从宏观角度看每个人每天每个电器积累起来的耗能是巨大的，为了能够清晰地表达这一观点，引起人们足够的重视，将电源插头的局部与刀刃的局部、电休克枪的局部重像，构成了新的形象，电源插头保持了造型的完整性，易于识别和理解，局部替换的手法让广告的主题突出，暗示浪费能源的后果触目惊心。

图 6-12　世界自然基金会环保广告《滥杀》(1)

如图 6-13 所示，世界自然基金会的环保广告采用极简主义风格，用基本形的构成方式表达树木与动物息息相关，存在相互依存的密切关系。一个黑色的圆形和一条竖线组成一棵树木，三棵树木组成北极熊，四棵树木组成河马，五棵树木组成大熊猫。北极熊、河马、大熊猫的局部被树木的基本形替换，构成的新形象，一语双关，把动物赖以生存的自然环境与动物融为一体。

图 6-13　世界自然基金会环保广告《滥杀》(2)

艺术源于现实生活，重像是人们观察生活，发现生活规律，总结生活规律的产物，因此要善于发现生活中的意象美，采用摄影和图像数字合成技术将生活化的场景构建成重像，这样更可信，更具纪实感，如图 6-14 所示，俄罗斯 Art. Lebedev Studio 设计公司的标志是条形码，为了让客户和消费者快速地记住这一品牌形象，把冰凌、烧烤等生活化场景与条形码建立视觉关联，生动而富有趣味性。

图 6-14　Art. Lebedev Studio 设计公司品牌形象广告

由此可见，重像的表现形式灵活多样，手绘、摄影、数字技术等方式、方法均可调动各自的优势表现出不同的风格。

2. 轮廓重叠

轮廓重叠是用若干个小的视觉元素构建出新的视觉元素。轮廓重叠与适合图案有异曲同工之妙，基本原理都是以小拼大，可以忽略视觉元素的内部结构特点，只保持轮廓的完整。图 6-15 是世界和平主题的公益广告，用各种武器和士兵拼合成和平鸽的轮廓，将伪装和平实为军备竞赛的某些霸权主义国家的真面目揭露无遗。图 6-16 是反对皮草的公益广告，用各种动物拼合成一只高筒靴，表达对滥杀野生动物的畸形时尚的不满。

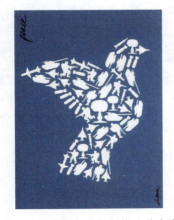

图 6-15　世界和平主题的公益广告　　　　图 6-16　反对皮草的公益广告

在轮廓重叠中，作为基本形的视觉元素数量越多，视觉冲击力越大，但是基本形如果太小、太密集会带来视觉识别的困难，因此基本形的数量和密度要有准确的设置。在以小拼大的过程中，注意轮廓的清晰、准确、完整，基本形与轮廓细节的匹配度越高，造型越生动，识别力越强，如图 6-15 所示，和平鸽的嘴是一架战机，飞机和鸟类嘴部在造型上契合度很高。又如和平鸽翅膀的尾翼是由五颗炮弹组成的，造型和分布的方向都尽量与鸟类尾翼的特征相似。细节的生动让重像更具表现力。

重像的图形创意可以让多个视觉形象结合成一个整体，你中有我，我中有你，视觉形象之间相互依存，彼此借力，产生新的视觉主体，或者将多个视觉形象填充到别的形象中，产生一形多义的复合形态。共同的外形，或相似的内在结构具有视觉上的共生性，其内涵、外延、视觉效果远远大于一加一的组合形式。

6.2.2　变像

变像是对常规视觉形象进行反比例、反经验的加工和变形，以达到违反视觉经验的超现实主义视觉风格。变像是在视觉经验的基础上做反经验加工，前提是利用视觉经验，在加工对象的选择上要注意具有视觉经验的广泛性。图 6-17 是 LG 品牌 4K 超高清电视广告，使用人们耳熟能详的电影《教父》和《阿甘正传》中的经典镜头加工成像素化效果，夸张非超高清电视的画质，反衬超高清电视的成像质量。广告成功的前提是受众能够识别《教父》和《阿甘正传》两部电影的经典镜头，否则变像就是广告传播的障碍。

(a) 电影《教父》像素化效果　　　　(b) 电影《阿甘正传》像素化效果

图 6-17　LG 品牌 4K 超高清电视广告

变像对正常视觉形象进行加工、变形，目的是得到既合理又不合理、自相矛盾的超现实主义风格的视觉形象，如图 6-18 所示，超现实主义大师萨尔瓦多·达利（Salvador Dalí）的作品《记忆的永恒》，三块软化的钟表与视觉经验的冲突产生无理性和荒诞性，充满疲惫、荒谬的情感含义，具有对时间流逝无可回避的无奈，是艺术史上关于时间主题

最具象征意义的视觉形象。变像对生活化、日常化视觉形象的加工易于引起心理上的震惊和震动，也易于表达广泛性的象征意义。

图 6-18　萨尔瓦多·达利的作品《记忆的永恒》

达成变像的造型技巧主要有以下三种。

1. 形变

形变是对视觉形象的内部结构或外部轮廓做局部或全部的形态加工、夸张。图 6-19 是日本图形艺术家、设计师福田繁雄（Shigeo Fukuda）的作品，先使用长度变形的手法拉长人物和叉子的基本结构，再进行折叠、软化、缠绕的加工，让日常生活中熟悉的视觉元素呈现陌生化，更具想象力和表现力。

图 6-19　日本设计师福田繁雄的作品

2. 质变

质变也被称为同质异构，是对视觉形象的质地做局部或全部的改变。

质变可以是一种质感转化为另外一种质感，图 6-20 是松下电器电吹风机广告，从橡胶、石膏的质感变成头发的质感，用极度夸张的手法表达此款电吹风机可以让任何质感的

头发变得柔顺。质变可以让不同质感形成对比效果，主题表达鲜明、准确。

图 6-20　松下电器电吹风机广告

质变也可以是一种质感替换另外一种质感，图 6-21 是护手霜广告，用水泥、木头的质感替换手部皮肤的质感，让手的质感和日常生活中从事的特定职业发生关联，由此提醒从事繁重体力劳动的工作者和手工业制造者们注意保护双手。日常生活中熟知的质感一旦被替换往往会有触目惊心的视觉效果。

图 6-21　护手霜广告

3. 影变

影变是把一个视觉形象的影子变成另外一个视觉形象。影变不仅赋予影子"生命"，使其具有一定的独立性，也使视觉形象具有双重意义。

影子被称为"第二生命"，在光线和反射材质的影响下，影子或长或短，或宽或窄，都会有一定的变形情况发生，利用影子和视觉主体相似的特性，可以制造一致性，产生延伸、重复的效果，也可以制造对立，产生自我矛盾的悖论效果。影子既和视觉主体有无法割裂的联系，又可以和视觉主体矛盾对立。

影子可以分为投影和倒影。

（1）投影影变。光线将物体的形状投射到一个平面上就形成了投影。物体在太阳光下形成的投影也被称为日影，日影的方向、长短可以反映时间，我国古代用日晷作为计时器。利用日影的这一特点可以达到叙事效果，如图 6-22 所示，SCHiM 是一款影子游戏，有故事，有情节，通过影子的长短变化可以感受到时间的变化。

图 6-22　影子游戏 SCHiM

物体在人造光源下形成的影子更具主观性，可以夸张影子的形态获得戏剧性效果，如图 6-23 所示，比利时艺术家文森特·巴尔（Vincent Bal）利用各种物体的影子进行创作，将摄影与手绘相结合，想象力天马行空。

图 6-23　比利时艺术家文森特·巴尔的作品

投影是物体的第二个自我，对投影进行加工、变形可以让视觉形象的内涵更丰富、更深刻。图 6-24 是英国百货连锁店约翰·路易斯（John Lewis）的促销广告，近景是各式各样的商品，远景是商品的投影，影变为正在憧憬的男孩子、女孩子和正在阅读的女性，表达约翰·路易斯的商品丰富、齐全，可以实现任何人的梦想、希冀，以及满足舒适生活的需要。

图 6-24　英国百货连锁店约翰·路易斯的促销广告

（2）倒影影变。倒影是光线照射在水面、镜面、玻璃等特殊材质上形成的等大的平面镜成像。倒影是镜面反射现象，类似镜面的材质对视觉主体原物象进行折射，折射的材质对成像质量影响很大，越接近镜面的材质成像质量越高。倒影影变利用这种现象可以创作出亦真亦幻、变幻莫测的超现实风格。图 6-25 是西联汇款（Western Union）跨洲际特快汇款业务广告，用倒影影变巧妙地表达了"快"的理念。岸上是上海、悉尼、香港三个城市的风景，倒影对应的是芝加哥、多伦多、纽约三个城市，倒影和视觉主体的对应关系有的是东西半球的两个城市，有的是南北半球的两个城市，一正一倒，把跨洲际的不同城市在同一个时空同一个画面中呈现出来，不同半球不同国家的汇兑业务可以在一瞬间完成。水面倒影的等大平面镜成像特点让倒影城市细节清晰、完整，没有识别上的困难。

图 6-25　西联汇款跨洲际特快汇款业务广告

倒影受到反射材质的影响，成像质量可高可低，为区分主次关系创造了有利条件。图 6-26 是菲亚特汽车的蓝旗亚（Lancia）品牌广告，为保障汽车形象是视觉主体，对倒影做了弱化处理，倒影变为高跟鞋和女士坤包，一方面说明产品源自时尚国度意大利，另一方面说明车型的时尚感和产品的消费主体是女性消费者。

图 6-26　菲亚特汽车的蓝旗亚品牌广告

6.2.3　残像

残像是使用破坏、分解、减缺等方法使视觉形象不完整。残像简单粗暴地破坏视觉经验，与现实对立，与理想对立，是一种特殊的美学形态。残像是对视觉形象的解构，也是对视觉经验的解构，并在解构中建立新的象征意义，如图 6-27 所示，美国数字艺术家查德·奈特（Chad Knight）的作品中经常出现残缺的人物形象，给作品带来很大的视觉冲击力，人物面部没有明显的表情，但残缺的形态让人物显出悲剧式的情感特征，并具有荒诞、悲怆的象征意义。

图 6-27　美国数字艺术家查德·奈特的 3D 数码雕塑作品

残像可以通过分割、减缺等多种方法达成,其中破碎最具视觉冲击力,省略最为含蓄,分解重构最具超现实主义特点。

1. 破碎

破碎是物体在外力的打击或冲击下,达到压缩强度极限而形成的碎裂。破碎在视觉上有分裂的过程,有较强的视觉冲击力,图6-28是关于交通安全的公益广告,正常的皮肤质感上有金属破碎的痕迹,显得格外触目惊心,准确地表达出在城市内部道路驾驶中超速、不系安全带、闯红灯也足以致命的危险性。

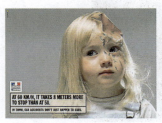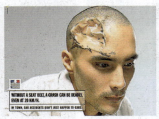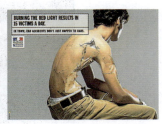

图6-28 交通安全主题的公益广告

破碎是利用人们视觉经验完整性的逆向思维,造成人为的破碎和残缺,并保留破坏的痕迹,破碎的部分与完整的部分建立强烈的对比关系,形成视觉冲击力。

2. 省略

省略是除去、免去部分或整体的行为,多指修辞手法中为了表达简洁,在一定的条件下省去句子的字句或成分。在视觉表达中,省略基于人们完整的视觉经验,减去或隐藏一部分视觉形象,不完整的部分可以由视觉经验进行完形。图6-29是世界自然基金会的环保广告,米高梅电影公司、狮牌啤酒、标致汽车三个知名品牌的标志中都缺少了中间的核心图形,如果消费受众对这三个品牌的标志很熟悉,就会调动记忆补全标志,发现三个标志都缺少了狮子的形象,表现世界自然基金会在广告中所要传达的"野生动物正在消失"的警示。将人们熟悉的视觉形象进行省略,可以提醒大家——熟悉的生活正在发生改变,省略的留白感受也可以警示人们——以后有可能看不到活生生的狮子了。

图6-29 世界自然基金会的环保广告

省略的表现方法可以让视觉形象和观众之间建立良好的互动关系，观众会下意识地调动视觉经验补充视觉形象，也会调动自己的发散思维想象省略的视觉形象，例如著名雕塑《米洛斯的维纳斯》，如图 6-30 所示。1820 年，这尊著名的雕像在爱琴海米洛斯岛发现时是完整的，维纳斯右臂下垂手扶下滑的衣袍，左臂抬起拿着一个苹果，后在法国与希腊两国争夺的混战中双臂被砸断，成为广为人知的断臂维纳斯。法国罗浮宫收藏断臂维纳斯雕像后曾请名家进行修复，恢复了当时在米洛斯岛出土时的完整状态，但是完整的维纳斯雕像却无法被人们接受。罗浮宫又请众多雕塑家补全自己心目中的断臂维纳斯，雕塑家们根据维纳斯的神话传说做了各种不同的造型设计，有的持矛、有的拿画笔、有的拿桂冠……最终卢浮宫里依然矗立的是断臂维纳斯，她的魅力之一在于观众可以自己想象出完整、完美的维纳斯，世界上最著名的艺术品可以由观众自己来完成。

图 6-30 《米洛斯的维纳斯》

3. 分解重构

分解重构是将视觉形象拆解，得到基本构成元素，再对构成元素进行重新组合，改变其组织结构达到变异效果。

分解重构包含两个基本步骤——先分解，再重构。视觉元素的分解过程是造型结构转化的过程，而不是破坏的过程，目的是挖掘视觉元素之间的内在联系，建立新的组织结构。分解可以是规则分解，如图 6-31 所示，展示了抗疲劳眼药水广告，将完整的人物分解成大小一致的基本形，面部、五官和头发混合排列，眼睛的位置不变，使眼睛成为视觉中心，表现眼睛是面部最吸引人的地方，应该好好保护的广告诉求。眼睛以外的面部被分解，被打散，无法形成完整的视觉印象，这样就反衬出眼睛的完整性和在面部的重要地位。

图 6-31 抗疲劳眼药水广告

分解也可以是自由分解，图6-32是耐克运动鞋广告，将视觉形象切割成大小不同的基本形再组合，夸张运动员的上肢力量，表达合适的运动鞋不仅让脚部舒适，有爆发力，也会给整个身体带来活力和力量。自由分解得到大小不同的基本形在重构中便于夸张上肢肌体。

图6-32　耐克运动鞋广告

重构能改变原有视觉形象的组织结构，产生新的视觉效果，重构可以是单一重构，即使用同一视觉形象的基本形进行重新组织，如图6-31和图6-32所示。也可以是多元素重构，即将不同视觉形象的基本形组织在一起，获得更为复杂、矛盾的视觉效果。图6-33是葡萄牙波普艺术家鲁伊·皮诺（Rui Pinho）的作品，将爱因斯坦、卓别林、戴安娜等名人的黑白照片分解，再与海绵宝宝、辛普森一家、爱丽丝等经典卡通人物的眼睛重构在一起，获得既矛盾又幽默的视觉效果。

图6-33　葡萄牙波普艺术家鲁伊·皮诺的作品

分解重构的特点是视觉元素不变，改变组织结构达成新的视觉形象，这种在原有基础上的重新组合、排列的创作方式具有游戏化的特点，也具有自相矛盾的超现实主义风格。

6.2.4　矛盾空间

矛盾空间有广义和狭义两种形态。

广义的矛盾空间是指不符合常规视觉角度，违背日常视觉经验的视觉空间和造型结

构。图 6-34 是一本杂志的广告，表达该本杂志看待问题的角度与其他媒体不同，如何把主观的、特殊的视角展现给读者？人物躺在地面看书的姿势有违日常生活，画面中的空间和人物的坐姿是矛盾的，画面最终呈现的空间是旋转倒置的空间。通过人物和空间的矛盾，空间与视觉经验的矛盾，把杂志具有独特视角的理念形象地表现出来。

图 6-34　杂志广告

如图 6-35 所示，自行车车锁广告，为了表现车锁牢不可破，把自行车和马路上的栏杆变成一个完整的结构。这一结构是夸张化的，也是戏剧性的，不符合生活经验，是广义的矛盾空间结构。

图 6-35　自行车车锁广告

狭义的矛盾空间是利用平面化二维空间的造型特点或光影效果表现某些特殊的空间和结构，这些空间和结构无法在现实中成立或还原。简而言之，狭义的矛盾空间是二维图形与三维空间之间的矛盾。图 6-36 是矛盾空间的模型之一"魔鬼音叉"，从左边看是三个圆柱体，从右边看是一个矩形的框架结构，从左边看圆柱之间是虚空间，从右边看这些虚空间是框架结构的平面和侧面。圆柱体可以和有棱线的框架结构组合在一起，虚实空间可以任意转化，是因为二维线条构建的立体和透视是虚假的，是通过线的穿插和近大远小的视觉经验建立的，一旦改变视觉经验中的这些规律，就会有悖论和矛盾出现。

图 6-37 是矛盾空间的模型之一——潘洛斯三角（Penrose Triangle），二维线条没有前后的空间感，线条可以任意连接，白色是一个柱体的外面，也是另外一个柱体的内侧面，同理，浅灰色和深灰色也是柱体的外面，转折之后就变成内侧面。"魔鬼音叉"和"潘洛斯三角"在现实中无法成立，或无法还原。

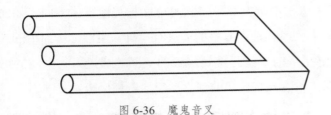
图 6-36　魔鬼音叉

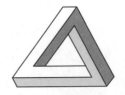
图 6-37　潘洛斯三角

二维图形没有纵深空间，透视具有不确定性，一些立体图形可以利用这一特点变成矛盾空间，图 6-38 的折页图形，如果把 A 点当作距离最近的点，那么书脊向外，看到的是封面和封底。如果把 A 点当作距离最远的点，那么书是向上摊开的状态，看到的是书的内页。同理，如图 6-39 所示，如果把立方体上的 A 点当作距离最近的点，看到的立方体是图 6-39 中的右上图形，如果把立方体上的 A 点当作距离最远的点，看到的立方体是图 6-39 中的右下图形。

图 6-38　折页图形的矛盾空间

图 6-39　立方体的矛盾空间

创作矛盾空间的方法很多，初学者易于入手的方法有以下两种。

第一种方法是使用矛盾空间的经典模型和经典模型的变体进行创作。图 6-40 中的两个矛盾空间的结构都是潘洛斯三角的变体，在矛盾空间里用人物、动物、景物等做装饰，可以使矛盾空间具有亦真亦幻的视觉效果。

图 6-40　潘洛斯三角的变体创作

图 6-41 是西门子排油烟机广告，在二维立方体的原理上进行创作，烹饪台所在的平面既可以看作室内空间，也可以看作室外空间，表达排油烟机排油烟速度快、能力强，仿佛就餐环境和油烟不在同一空间中。

图 6-41　西门子排油烟机广告

第二种方法是把不同空间组接在一起，不同平面可以连接，不同空间也可以连接。图 6-42 是三菱汽车广告，把办公环境与自然环境拼接在一起，一正一侧，形成典型的矛盾空间，表达三菱小型休旅车既能满足城市内日常通勤需要，后备厢的较大空间可以容纳大体积的旅行、休闲用品，还能满足自驾旅行的需要。

图 6-42　三菱汽车广告

图 6-43 是适高纸巾广告，将桌面的平面空间与纸巾内部的下沉空间组织在一起，表现适高纸巾超强的吸水能力，就像把咖啡、红酒、油吸到另外一个空间去。纸巾的厚度微乎其微，表现吸水能力有很大的难度，纸巾上的一条竖向的折痕就把平面化的纸巾变成了一个无尽的三维空间，这一假定的三维空间又与桌面的二维空间产生视觉经验的矛盾。

图 6-43 适高纸巾广告

矛盾空间利用平面的局限性，在平面中反映虚幻的三维空间，并扩展平面的表现力，夸张三维空间的虚幻性，用现实风格的图形图像进行组接，或者用写实风格的视觉形象进行点缀，会让矛盾空间更具超现实主义风格。矛盾空间中也包含错视的造型技巧，通过分割、干扰连续性的视觉形象创作出看似合理，实则矛盾的图形图像。

6.3 动态图形设计

1961 年美国动画师约翰·惠特尼（John Whitney）使用计算机制作了《目录》，并创立了动态图形公司，自此动态图形诞生。当时这种设计形式迅速被广泛地用于广告和电影片头的制作中，在电子和计算机技术飞速发展的时间里，出现了诸如 After Effects、Cinema 4D 等便于设计运动图形的软件，帮助了这种艺术设计形式得到飞速的发展。英国中央兰开夏大学课程主任伊恩·克鲁克（Ian Crook）在其《动态图形设计基础：从理论到实践》中将动态图形简单地概括为运动、旋转或者缩放图像、视频和文本，同时还伴随着声音。

要将文字与图形良好的结合，并制作出令人舒适的、有视觉冲击力量的动态图形，同样需要良好的构成基本功，需要点、线、面的运用和包括留白、重复、对齐、接近等规则的灵活运用。回溯蒙德里安作品对于点、线、面的运用，虽然看似过度的规整替代了可能潜在的创作激情，但事实上，这种表面的"冷抽象"背后，隐含着创作者借助最为基本的元素——点、线、面实现创作构想落地的愿景。5G 技术的发展，虽然刺激技术走向一个看似更为复杂的境地，但点、线、面的内核不变，就说明原初问题并没有改变——如何借助技术，实现点、线、面的动感设计展示。当然不同于静态图形，动态图形同时又是基于时间和运动上的，因此在研究它时就无法忽略它在运动中产生的独特的三个维度，即时间维度、空间维度、声音维度。

6.3.1 运动中的色彩与肌理

1. 色彩

德国心理学家、艺术理论家鲁道夫·阿恩海姆（Rudolf Arnheim）在《艺术与视知觉》中说到，色彩在艺术中与线和形一样，是独立的艺术语言。色彩在艺术创作中有着调和气氛的作用，不同风格的作品都有用色上的讲究，色彩风格也是能体现艺术风格的最明显的特征。图 6-44 是"首尔插画展 2017"的动态海报，作品采用高饱和度的红、黄、蓝、绿的渐变色彩，交相律动变换，给原本普通的文字版式设计赋予了鲜活的艺术生命之感，具有动感的色彩与色彩斑斓的插画世界相符合。作者通过动态海报让观者感受到了参展漫画家眼中的绚烂世界。

图 6-44 "首尔插画展 2017"动态海报截图

当所要呈现的文字信息占版幅的主要位置并需要保持不变时，可以通过动态的色彩变化来达到变化和吸引力。图 6-45 的动态海报中版式和重要信息都保持不变，而辅助图形与色彩变换却给人以一动一静的舒适观感。

2. 纹理

与前面所做的肌理练习一样，在动态图形或角色中添加动态纹理也会产生独特的视觉效果，很多动态图形软件都有插件可以产生真实的自然界的肌理效果。图 6-46 的例子是 TED 片头的动态图形设计，发散的粒子肌理很好地表达了 TED 作为种子进行有价值的思想传播的品牌理念。

图 6-45　南京艺术学院美术馆艺本征集的动态海报截图

图 6-46　TED 动态片头截图

6.3.2　运动的文字

　　文本是动态图形的主要组成部分，动态设计的加入旨在让文本更吸引用户注意力、向用户传达重要信息。文字的解构与重组是字体设计的常用手法，正是因为动态排版引人注目的特性，所以如何将准确的文字信息通过更有冲击力的方式展现，一直是设计师考虑的一大难题。人们经常能在海报、网站、音乐视频或电视节目的开头动画中看到文字多种美妙动态效果的运用。如果说电影叙事都有起承转合，那么在动态图形字体的设计上，核心信息字体也可以做出氛围一致、感受相同的"起承转合"，这也是 5G 环境下，完全可以实现的一种准确表达的创意手段。

　　以字代图也是设计师们的常用手法，常用方法是将文字笔画解构为点、线、面，并且结合文字本身的意义通过动画表现出来。图 6-47 是电影《刺客信条》发布的动态预告海报，设计师巧妙地抓住了 TENET（信条）反转过来写也是 TENET（信条）的趣味点，利用文字的旋转，和一黑一白的反色变化与动态循环，为整张海报增添了神秘感，寓意电影

中的主角卡勒姆·林奇的重生和幻影。常见的动态图形的字体设计有时是单独强调某一个字母，有时则整个单词一起扩张、收缩、扭曲、旋转或填满屏幕。

图 6-47　电影《刺客信条》动态宣传海报截图

6.3.3　运动的图形

动态图形设计相较于传统静态图形设计有着更为灵活的设计表达方式，它不受画框的约束，需要呈现的信息可以从画框外进入，信息量大大增加，这种方式比起静态图形从一开始出现更具有视觉冲击力。除了利用画框，创意元素的添加也丰富了动态形式。

1. 变形

元素的变形，指的是动画从一个图像到另一个图像的无缝过程。看起来非常顺滑、简单和流畅。复杂的变形可以呈现出令观众意想不到的形象转变，更能体现出趣味性。在变形运动中，设计师可以异想天开，发挥想象力进行创作。让观众在眨眼之间看到多个变形的内容，可以是抽象的、超时空的、多材质的、让观众不断猜测接下来会发生什么。

在变形动态形式中还有一种是具有流动感的变形。动态元素的运动呈现出像水一样的运动规律或质感。例如，波纹和波浪运动带来的扭曲感，元素通过涂抹或漩涡的运动以及元素之间如同液体流动的变形转换而带来的独特视觉风格。这种风格强调元素在流动中不断地变形变化，节奏较快，带来视觉上的现代迷幻感。

如图 6-48 所示，一个彩色的圆圈与主人公被不断变化的圆包围着。场景在户外到互

联网环境之间不断变化切换,这一切都在几秒内完成。同时在这段视频中,女孩的行走与几何体组合交织在一起,不断传递了 Spline 这个轻量化的 3D 设计软件可以帮助设计者摆脱复杂的三维渲染,实现简单的几何卡通 3D 效果的特点和优势。

图 6-48　Spline 软件设计的动态视频截图

2. 缩放

缩放可以很好地解决画面如何展开以及循环如何连续的问题,因此不少动态设计都通过开篇从无到有的缩放来展开他们的创造。

图 6-49 是"透镜 2017 中国当代艺术展"的动态宣传海报。通过圆形元素以圆点为中心进行放大,所有圆重叠至无边界,海报的底色也由网格变成纯色,设计师巧妙地运用简单的圆形放大改变了底色,使一开始杂乱的透视网格背景下难以辨认的文字信息通过反白的变色展现出来。另外作者将文字排版到画面的四周,画面中心是留白的,放大的圆也很好地解决了引领观看者视线由中心无效信息向外看关键信息的问题。

图 6-49　"透镜 2017 中国当代艺术展"的动态宣传海报

6.3.4 时间、空间、声音的增维

1. 时间

加入时间维度的动态海报产生了运动的频率，有节奏地闪烁在具有高光效果的点缀里，如钻石、泪珠、星、光元素等常常伴随着闪烁的效果。有节奏的闪烁光点有焦点的作用，时隐时现，可以最有效地吸引观众。设计师常常用微小的光点闪烁来引导视线，因此常常能在动态海报的大标题上看到闪烁着的星芒。

图 6-50 是电影《灰姑娘》的中文版院线宣传动态海报截图，海报可以根据区域划分为两个闪烁着的区域。首先是电影的大标题，其次是水晶鞋，且两个闪烁放置的区域都远离人物的脸，而靠近电影上映日期"3月13日"，这种做法很好地引导了观众看向日期，而不是一直聚焦在主人公的面部上。

图 6-50　电影《灰姑娘》中文版院线动态宣传海报截图

当动态海报输出为 GIF 格式时，海报有了 GIF 动图循环播放的特点，加以利用可以达到时间永不停止的效果。短短几秒的动画，播放一次可能不足以让用户看懂，经过设计师的巧妙处理，将循环的画面重复播放，可以让人注意不到播放的间隔和观看的次数，特别是当动画做得充满趣味性时，用户的注视时间被悄悄地无限拉长。海报要传达的信息也就一次又一次地印在用户的脑海中，动态海报本身起到了更好的宣传效果。例如莫比乌斯环有着循环往复的特点，设计师利用这一特点将英文 convolution（缠绕）设计于循环滚动的莫比乌斯环上，将 GIF 海报循环往复的特点与缠绕的主题联系在一起，如图 6-51 所示。

图 6-52 是瑞士设计师乔什·肖布（Josh Schaub）借鉴相同的手法，以不同的方式设计的不断循环的动态海报，这个海报体现的叙事性更强。观者仔细观察便会发现，海报的运动有着互为因果的关系。例如，鱼通过传送带被运送到象棋盒中，象棋盒产出炮弹打在斑马身后，产生爆炸效果，爆炸震飞小球，经过一轮循环返回其原始位置。

图 6-51　莫比乌斯环的动态海报截图

图 6-52　乔什·肖布的动态图形设计作品

2. 空间

动态海报在加入时间维度后,更加方便地展示空间的关系,图 6-53 中通过网格平面的旋转和球状物体与文字的变幻,巧妙地展现了这张海报的深度变化,在平面上营造了空间关系。

当讨论到动态图形内展示的空间时,不能忽视动态海报的画布所构成的海报内部的世界,对观众而言动态海报的画布外框是决定内容能被看到多少的关键因素,画布内的元素观众看得见,而画布外的元素则会被遮挡。在原本的静态海报设计中,元素在画布之外就绝对不会被观众看到,而动态海报出现后,一切都变得不是那么绝对了。设计师反而可以利用画布外的空间,将新元素代入画布内,也可以让画布内的元素消失到画布外去。

因此,在动态图形设计中,画布外框起着十分重要的作用,设计师会将外框也设计成

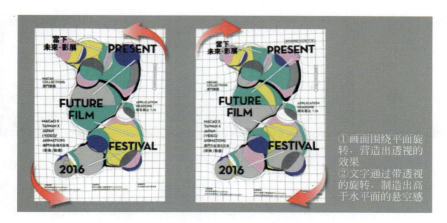

图 6-53　当下未来影展的动态海报截图

辅助动画元素运动的一部分。如图 6-54 是一张以乒乓俱乐部为宣传内容的动态海报，画面中的小球自画布外弹入，撞击在字母上，字母被撞击后发生了扭曲，而字母好像被画框的边缘阻挡在了画布内。产生这样的效果是由于设计师在制作时，将画框边缘也作为动画发生的碰撞体，此时看不见的画框在左、下、右三侧形成了一个封闭的空间。

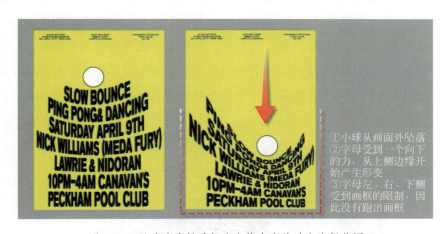

图 6-54　以乒乓球俱乐部为宣传内容的动态海报截图

在动态图形设计中，通过画面场景和元素来塑造立体的空间效果也是常见的风格之一。等距（isometric）风格，也称 2.5D 风格。最初用于技术绘图，但这种方法也被动态设计师使用，在 Illustrator 和 Photoshop 软件中均可以用 3D 效果工具画出 2.5D 风格的图形。lsometric 一词来源于希腊语，意为相等的度量，传统的等距物体是插画师在等距网格上精确地绘制物体，再徒手画物体，在网格上，每个维度都与投影的比例相同，这个与透视投影不同。透视学中的投影是模仿人们所能看到的实际情况，物体离观察者越远，看起来也越小，如图 6-55 所示。

图 6-55　Centerline Digital 工作室动态图形设计截图

图 6-56 中的动态图形的示例截图就是一个 2.5D 运动图形的完美典范。等距形状设计过程中可以注入内容的乐趣和风格个性。通过光和影，让画面更具有深度和立体感。动画人物可以在弹出式的立体场景中随意切换场景，表达各种主题。

3. 声音

当海报上的信息可以被动态化展示以后，声音元素也就配合动态的视觉更加丰富地表现出来。如今具有视音频信息的数字屏幕渗透到社会的各种空间，包括展馆、街道等公共区域，从而为设计者设置了新的设计挑战。

如图 6-56 所示，为了弥补听力障碍的人群对生活中声音信息的缺失，英国广告公司 M&C Saatchi 与慈善机构 RNID 合作，在公共汽车候车亭数字屏的每个海报上都安装了麦克风。互动动态海报会对候车亭内的声音做出反应，等候的乘客也可以与屏幕互动。海报将声音信息编码为不同的可视化图形，这个视觉化装置会分析环境声级别并相应地修改图形，如高低的起伏波动或者变化的线条等。如果周边环境或人群没有发出声音，则不会显示图像。这一动态海报将声音信息进行视觉化，使听力障碍的人能够看到他们所缺失的东西，是一次使用动态图形来表达声音信息的很好的演示案例。

图 6-56　广告公司 M&C Saatchi 的互动动态海报

6.3.5 互动形式的信息传达

与静止图像相比,运动图像可以使参与者实现更加广泛的互动以及复杂信息的呈现。英国妇女援助联合会公益组织为了向街头的人们宣传关注家庭暴力问题,设计了一个用户间接参与完成的互动动态海报,如图 6-57 所示。当路人注意到面部有瘀青的广告画像时,广告画像上方安装的摄像头装置就会捕捉到用户的关注,广告画像中人物脸上的瘀青就会慢慢愈合。越多的人停下来观看广告画像,瘀青就愈合得越快。设计师希望通过这个装置来向大众传达出对家庭暴力的关注本身就能帮助到别人,以及不要对眼前发生的家庭暴力视而不见。用户看到海报时,摄像头"捕捉"到观众的目光,在这个过程中,用户的作用既不是"积极的",也不是"消极的"。而如果仅仅展示同等内容的静态的广告作品,就缺乏了目光停留这一"动作"和关注家庭暴力这一"事件"的动态意义。

图 6-57　互动动态海报《不要视而不见》

技术总是受到社会各方面的影响被发明出来,同时又影响着社会进步的方方面面。从这个意义上讲,图形设计是负责视觉传播的学科,一直与技术进步保持共生发展。如今,海报、广告、片头等设计形式也正在发生变化,不再仅仅是简单宣传展示信息的内容,新技术的加入让信息内容的表达更加生动。随着动态图形的多样化,近年来一些新颖、炫酷的艺术风格被充分融入了动态图形的创作中,例如在第 5 章中提到过:利用动画、照片、插画等综合媒介可以共同打造拼贴式风格的动态图形;体现了屏幕和计算机的缺陷特点,具有失真"抖动"故障缺陷感的故障艺术风格动态图形;以及具有蒸汽波场景特点的动态图形设计等。

6.4 现代图形创意训练

6.4.1 重像训练

拟定主题和内容,采用与主题、内容相关的视觉形象,进行部分重叠和轮廓重叠创作训练。

图 6-58 为学生作品,以娃哈哈的非常可乐为表现主题,将传统文化的相声、京剧、秧歌作为表现对象,表达"中国人自己的可乐"的内涵,采用部分重叠的重像技巧,把人物的头部替换成娃哈哈非常可乐的产品局部,新颖有趣。

图 6-58 部分重叠重像训练

图 6-59 为学生作品,以娃哈哈 AD 钙奶为表现主题,用婴幼儿玩具、学习工具、办公用品等拼合成娃哈哈 AD 钙奶的瓶形轮廓,借以表达娃哈哈 AD 钙奶在幼年、少年、青年三个人生成长阶段始终陪伴长大的情怀。

图 6-59 轮廓重叠重像训练

6.4.2 变像训练

拟定主题和内容，采用与主题、内容相关的视觉形象，进行形变、质变、影变训练。

图 6-60 为学生作品影变训练，以爱华仕旅行箱包为表现主题，将汽车、轮船、飞机三种交通工具的影子变为旅行箱包，表达"爱华仕箱包，世界随行"的广告诉求。

图 6-60　影变训练（1）

图 6-61 为学生作品影变训练，以娃哈哈的非常可乐为表现主题，非常可乐三种产品包装的影子变化为从恋爱到结婚，再到一家三口的人生经历，表现非常可乐是"中国人自己的可乐"的广告主题，见证平凡人生活的每一天。

图 6-61　影变训练（2）

6.4.3 残像训练

拟定主题和内容，采用与主题、内容相关的视觉形象，进行破碎、省略、分解重构训练。

图 6-62 为学生作品残像的破碎训练，以腾讯视频的直播频道为表现主题，用屏幕破

碎的表达方式表现在直播频道观赛就像在现场一样,有身临其境的感受。

图 6-62　残像的破碎训练

图 6-63 为学生作品残像的省略训练,以爱华仕旅行箱包为表现主题,画面下方以拼图的形式表现工作、学习的场景,每个场景中都有一处空白省略,上方的一块拼图则是风景如画的旅游胜地,用这一块拼图补齐日常生活,可以让枯燥、平淡的生活变得多姿多彩,从而表达旅行对于生活的意义,并将旅行的意义与爱华仕旅行箱包相关联。

图 6-63　残像的省略训练

6.4.4 矛盾空间训练

（1）拟定主题和内容，采用与主题、内容相关的视觉形象，进行矛盾空间基本模型创作训练。

图 6-64 为学生作品，选定某个矛盾空间的基本模型，对模型进行变化和装饰。

图 6-64　矛盾空间的基本模型训练

（2）拟定主题和内容，采用与主题、内容相关的视觉形象，进行矛盾空间的空间拼接创作训练。

图 6-65 为学生作品，二维空间与三维空间的拼接，上、下空间的拼接，训练的重点一是扩展想象力，二是训练空间拼接的过渡是否自然流畅。

图 6-65　矛盾空间的空间拼接训练

（3）结合真实产品或品牌，进行矛盾空间的商业化创作训练。

图 6-66 为学生作品，义乌小商品城旗下爱喜猫世界超市品牌形象广告，使用潘洛斯三角模型，将代表世界各国贸易的各国国旗与各种小商品组织到潘洛斯三角中。潘洛斯三角中的每个面既是正面又是侧面，借此来表现在爱喜猫世界超市平台上的各个国家既是进

口商也是出口商，平台为进、出口身份的转换提供一系列的优惠条件，既可以"买世界"，也可以"卖世界"。

图 6-66　矛盾空间的商业训练

第 7 章

基础动态图形制作技巧
（电子版）

请扫描以下二维码，阅读本章 PDF 版详细内容。

参 考 文 献

[1] 王受之. 世界平面设计史 [M]. 北京：中国青年出版社，2002.

[2] 约翰内斯·伊顿. 色彩艺术 [M]. 杜定宇，译. 上海：上海人民美术出版社，1993.

[3] W.J.T. 米歇尔. 图像何求？形象的生命与爱 [M]. 陈永国，高焓，译. 北京：北京大学出版社，2018.